KB023042

화가의 장례식

화가의 장례식

제1판 1쇄 2022년 3월 3일

지은이 글 박현진 **그림** 박유승
펴낸이 이경재

펴낸곳 도서출판 델피노
등록 2016년 8월 11일 제2020-000082호
주소 서울시 양천구 신정중앙로 86, 덕산빌딩 6층
전화 070-8095-2425
팩스 0505-947-5494
이메일 delpinobooks@naver.com
ISBN 979-11-91459-19-7(03600)

책값은 뒤표지에 있습니다.
파본은 구입하신 서점에서 교환해 드립니다.

화가의 장례식

글 박현진 그림 박유승

당신의 삶에
새들이 깃들이기를

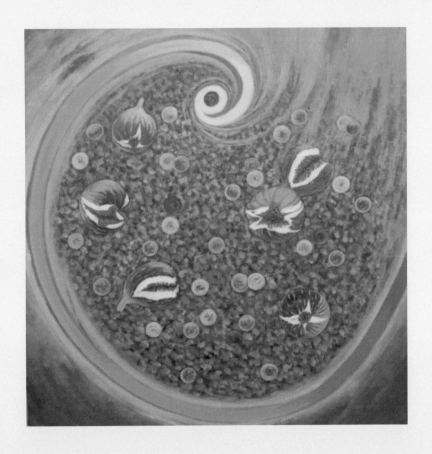

아빠는 요즘 무화과를 그린다.

최근에 방사선치료를 시작하셨는데, 아빠가 화가인 것을 알게 된 의사 선생님이 병동의 벽면에 걸릴 그림을 주문하셨다고 한다.

아빠는 짧은 고민 끝에 무화과를 생각해냈다.

성경에는 무화과에 대한 다양한 비유가 있는데, 그중에 자주 언급 되는 것이 '치유와 회복'이다. 어떤 왕은 무화과 반죽으로 병이 치유 됐고, 어떤 이는 허기지고 지친 상태에서 무화과를 먹고 회복된다. 이 그림에는 병동의 벽면을 바라보는 암 환자들이 무화과 그림을 보 는 것만으로 생명의 기운을 얻었으면 하는 마음이 들어있는 셈이다.

- 2014년 9월, 화가의 막내딸의 일기 -

2007년, 아버지에게 양극성 정동장애와 암이라는 정신과 육체의 병이 찾아왔다. 높은 산 같기만 하던 아버지라는 존재가 무너져 내 리던 순간, 나는 아버지의 인생은 여기서 끝이라고 성급히 결론을 내렸다. 상황이 더 악화되는 것을 막기 위해, 아니 그것을 조금이나 마 지연시키기 위해 버티는 삶이 시작됐다.

얼마의 시간이 흐르고 회복을, 희망을 이야기하기 시작한 것은 가족도 의사도 아닌 아버지 당신 자신이었다. 아버지는 늙고 병들

어 굽은 몸으로 쓰러졌던 이젤을 다시 세우고 흐트러져있던 붓끝을 정돈하기 시작했다. 이전에는 좀처럼 사용하지 않았던 강렬하고 밝은 색채로 채워진 캔버스는 생명을, 치유를, 기적을 노래하고 있었다. 하지만 나는 내가 내린 성급한 결론이 틀리지 않았다고 믿었다. 결국 아버지는 죽음에 다다를 것이기에. 죽음. 그것은 완전한 단절이자 돌이킬 수 없는 종말이기에.

그렇게 몇 년 후 아버지의 숨이 멈추었다. 아버지의 차가워진 손끝 온도를 확인하고, 화장장의 불꽃 속에서 한 줌의 재가 되는 것을 눈에 담고… 장례의 모든 과정은 결국 내가 내렸던 결론이 틀리지 않았음을 확인시켜 주었다. 그때만 해도 나는 그렇게 생각했다.

그런데 왜. 나는 왜 이 글을 쓰려고 했을까. 아버지가 스러져 갔던 그 과정을 그리고 그 죽음을 확인하는 장례식이라는 의식을 굳이.

장례식이 끝나고 열흘쯤 지난 어느 날, 우연에 이끌려 아버지의 그림을 보러 온 첫 손님, 어떤 여행객 때문이었다. 내가 고집스럽게 지켜온 그 결론에 작은 오류가 있을지도 모르겠다고 생각하게 한 것이.

어느덧 아버지가 떠난 자리에 남겨진 그림들은 봄바람이 되어 누군가의 차가운 가슴을 녹이기도 하고, 나무 그늘이 되어 고단한 누

군가에게 잠시 쉬어갈 쉼이 되기도 했다.

작은 오류를 바로잡기 위해 시작된 글은 그 성급했던 결론을 뒤집고 책으로 세상에 나오게 되었다. 어쩌면 2007년 아버지가 쓰러졌던 그 자리는 또 다른 삶의 출발점이었는지도 모르겠다. 또한 장례식 이후 여러 해가 지난 지금까지도 아버지의 인생은 그가 남긴 그림과 글을 통해 이어져 오고 있는지도 모르겠다.

어디선가 이 책의 페이지를 넘기고 있을 누군가에게 책의 공동 저자이기도 한 아버지는 무어라 말하고 싶어 할까, 한참을 고민해 보았다. 아마 이런 말을 남기지 않았을까.

절망에 머물러 있지 마세요. 희망을 버리지 말아요.
감당 못 할 벽이 당신을 막아서더라도. 그것이 죽음일지라도.
당신의 삶에 새들이 깃들이기를.

2022년 2월
천국미술관에서

* 그림 설명 〈박유승 작(2014년), 여호와 라파, 캔버스에 아크릴릭, M15〉

목차

화가의 장례식

최초의 대화

새들이 깃들이다

2016년 2월 27일 늦은 밤.

대학병원 암 병동 복도 끝 어느 병실. 침대엔 깡마른 몸을 한, 나이 일흔의 암 환자, 아버지가 누워있다.

그 옆으로는 젊은 목사가 앉아 있다. 차갑게 식어가는 아버지의 손을 잡은 채 오랜 기도를 드리는 중이다. 목사의 희고 부드러운 손과 아버지의 거칠고 주름진 손이 대비되어 보인다. 그 거친 손 마디 마디에 남아 있는 유화물감 자국이 묵묵히 아버지의 정체성을 일깨워 주고 있었다.

아버지는 화가다. 아버지라는, 남편이라는, 교사라는 여러 가지 삶의 모습과 섞여 있었기에 화가라는 정체성은 아버지의 삶에서 온전히 그 색을 드러내지 못했었다. 아버지 몸속에서 암이 발견되고 다시 붓을 잡기 시작한 7년여. 그동안 그는 오로지 화가라는 그 색 하나만을 뿜어내며 남은 삶을 버텨왔다.

"내 영혼이 은총 입어 중한 죄 짐 벗고 보니 슬픔 많은 이 세상도 천국으로 화하도다."

그의 아내, 어머니는 오래된 찬송가를 나지막이 읊조리며 병실 이곳저곳을 괜히 서성거리고 있다. 찬송가 부르기는 어머니의 버릇이다. 기분이 좋을 때는 물론이고, 슬프거나 혼란스런 감정을 가라앉히기 위해 어머니는 찬송가를 흥얼거리곤 했다. 외할머니가 위급하다는 소식을 듣고 병원으로 향하는 차 안에서도 찬송가를 읊조리다 참 유별나다며 외삼촌에게 타박을 받던 모습을 기억한다.

찬송가가 중반쯤 되었을까. 어머니는 두 달여 병원 신세를 지는 동안 병실 곳곳에 쌓인 살림살이를 주섬주섬 정리하기 시작했다. 더 이상 할 수 있는 것이 없다는. 지금까지 살아있는 것이 기적이라는. 마음의 준비를 잘하시라는. 환자가 원하는 대로 다 해 드리라

는. 그런 의사의 말을 오롯이 홀로 감당해야 했던 어머니는 하루에도 몇 번씩 이 순간을 머릿속으로 그려보았을 것이다.

감정이 너무 격해져 무너져 내리지 않기 위해, 이후에 남은 장례 절차를 차질 없이 준비해 나가기 위해 어떻게 마음을 다잡아야 할지, 무엇을 하며 애써 감정을 추슬러야 할지 마음속으로 몇 번이고 연습해 보았을지도 모른다.

아마 찬송가를 불러야겠다고 생각했으리라. 짐을 정리해야겠다고 생각했으리라. 라고 나는 생각했다. 그런 생각 때문에 눈시울이 붉어질 때쯤 나와 눈이 마주친 어머니는 잠시 찬송가 부르기를 멈추었다. 그리고는 이내 다른 곳으로 시선을 옮겨 남은 찬송가 구절을 마저 불렀다. 그런 어머니의 몸짓이 '우리 이 마지막 산을 잘 넘자꾸나' 하고 나에게 말하는 것 같았다.

아버지의 손이 침대 밑으로 떨궈지고. 심전도기의 그래프가 일직선을 그리고. 임종을 지켜보던 몇몇 사람들이 울음을 터트리고. 간호사들이 아버지의 몸에 붙어있던 의료기기들을 떼어내고. 그러고 나서야 젊은 목사는 오랜 기도를 멈췄다. 그는 아버지와 맞잡은 손을 내려놓더니 그 부드러운 손으로 아버지의 손가락을 바로 피고 다리도 곧게 펴기 시작했다.

마치 이 세상과 저 세상을 분리하는 의식 같아 보였다. 그리고 그는 어머니를 향해 입을 열었다. 기도 중에 나무에서 새들이 하늘을 향해 힘차게 날아가는 환상 같은 것을 보았노라고.

유가족을 위로하기 위해 의례적으로 하는 말일까? 이런 생각과 함께 그 어떤 말도 이제는 아버지에게 소용이 없다는 사실. 그의 귀로는 이제 아무것도 들을 수 없다는 사실. 죽음이란 그냥 이렇게 찾아온다는 사실…을 나는 조금씩 받아들이고 있었다.

그때쯤, 어머니가 입을 열었다.

"그이의 마지막 그림이 나무에 새들이 모여 있는 그림입니다. 제목이 '새들이 깃들이다'예요."

최초의 대화.
나는 젊은 목사와 어머니의 그 대화에 이런 제목을 달아보았다. 아버지가 떠난 이 세상에서의 최초의 대화.

"나무에서 새들이 하늘을 향해 힘차게 날아가는 환상 같은 것을 봤어요."

"그이의 마지막 그림이 나무에 새들이 모여 있는 그림입니다. 제목이 '새들이 깃들이다'예요."

그 대화는 그리 크지 않은 크기의 캔버스에 그려진, 한 번도 주의를 기울여 들여다보지 않았던 그 그림에 펄떡이는 생명을 불어넣는 것만 같았다. 흙으로 만든 아담에게 창조자의 숨결이 불어 넣어지던 그 최초의 날처럼.

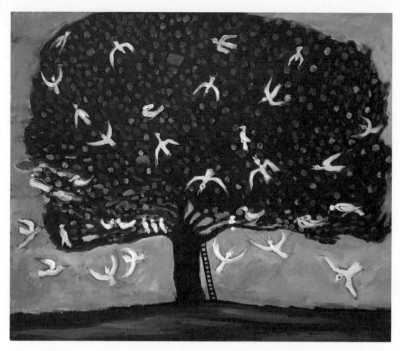

〈박유승 작, 새들이 깃들이다(Birds built Nests) , 캔버스에 아크릴릭, 53×65.2cm〉

정원에 새들의 소리가 끊어지지 않았습니다. 종류별로 우짖는 새
소리가 늘 청명하게 들려옵니다.

그런데 어느 날부터인가 새들이 어디론가 사라졌습니다. 제주도에
없었던 새를 누가 들여온 후 까치가 익조가 아님을 알았습니다.

무리로 나타난 산비둘기를 공격하고 죽이는 것을 보았습니다. 그것

때문에 다 피난을 간 것으로 생각했습니다.

새가 울지 않는 숲은 적막할 뿐입니다. 그런데 알고 보니 새들의 피난이 까치 때문이 아니라 급수대에 물이 말라 있어서였습니다. 물을 채워 놓자 새들이 다시 돌아왔습니다. 새들도 생수를 갈망한다는 것을 알았습니다.

천국미술관 공사가 진척되어 이제 그림을 걸기 시작했습니다. 땅 위의 모든 씨보다 작은 것이 언젠가는 거목이 되고 새들이 깃들기를 바라는 마음으로, 천국미술관 숲으로 각종 새들 생명의 소리가 쟁쟁하게 들려오기를 바랄 뿐입니다.

다시 새들이 깃들고 하늘을 향하여 청명한 기다림의 노래를 부를 때까지 기다리겠습니다.

<화가의 작업노트 중>

하얀 사람

"아드님도 아버님 손가락이랑 다리 펴는 걸 도와주면 좋겠어요."

차가움. 아버지의 목숨이 다했다는 현실을 일깨워 준 건 온도였다. 젊은 목사를 따라 아버지의 손가락을 펴려고 하다가 맞닥뜨린 처음 느껴보는 그 어색한 온도. 나는 주춤하며 뒤로 물러날 수밖에 없었다.

그 낯섦과 당황스러움을 달랠 틈도 없이 이내 당직 의사가 찾아왔다. 사망확인서를 작성하기 위함이었다. 곧이어 시신은 영안실에 안치되었다. 이후 장례절차와 방식을 결정하는 일련의 과정이 물

흐르듯 이어졌다. 그 과정들이 알 수 없는 마음의 위안을 가져다주었다. 죽음도 그저 자연스러운 삶의 일부임을 그 과정들이 말없이 가르쳐 주는 듯했기에.

그 모든 과정이 끝나니 새벽 2시쯤. 이제 무엇을 해야 할까. 적막은 감정에 틈을 만들어 냈다. 그 틈 사이로 상실감과 슬픔이 마구 새어 들어올 것 같아 분주하게 해야 할 일들을 찾았다. 병실을 가득 채웠던 살림살이를 차에 가득 싣고 어머니를 모시고 집으로 돌아간다. 아니, 천국미술관으로 돌아간다.

천국미술관.

2015년 늦은 가을부터 아버지는 집을 미술관으로 개조하기 시작했다. 인부들이 자재를 잔뜩 싣고 와 벽지를 뜯어내고, 바닥을 드러내고, 살림살이들이 옮겨지고….

"아빠는 무엇 하나를 시작하면 세상에 그것밖에 보이지 않는 사람이야."

누나는 가끔 아버지의 집념을, 집착을 에둘러 표현하곤 했다. 아버지는 마치 자신이 말기 암 환자라는 사실을 모르고 있는 사람 같았다. 인부들 틈에 끼어 함께 분진을 마셔가며 세세한 부분까지 관여했다. 몇 년 사이 암세포를 제거하는 수술을 세 번이나 받았던 사람이다. 하지만 평생 그런 아버지의, 남편의 성격을 겪어왔기에 당신이 하는 대로 가만히 두고 볼 수밖에 없었다.

공사장으로 변해버린 집으로 돌아가며 마음 졸이기를 몇 개월, 어느덧 겨울이 시작됐다. 그리고 겨울처럼 아버지의 몸도 하얗게 변하기 시작했다. 암세포로 뒤덮인 간이 기능을 멈추어 가기 시작한 것이다.

2015년 12월 24일. 아버지는 결국 대학병원 암 병동 복도 끝 어느 병실에 입원했다. 그렇게 병원에서의 삶이 시작됐다. 그곳에서도 그는 미술관에 대해서만 생각했다. 3월이나 4월쯤 날이 따뜻해지면 정식으로 개관하겠다는 계획도 세웠다.

상태가 조금 호전되는 듯싶으면, 어머니에게 퇴원을 재촉했다. 그리고 다시 그 공사현장으로 돌아갔다. 이내 상태가 악화돼 퇴원과 입원을 수차례 반복했다. 제주에 32년 만의 폭설이 쏟아지던 날 '천국미술관, 갤러리 하샤마임'이라는 현판까지 다는 것을 제 눈으

로 확인하고서, 그는 구급차에 실려 다시 병원으로 돌아갔다. 그것
이 마지막 입원이었다.

2016년 1월, 천국미술관 제3전시실 모습

동면은 무지한 자의 어리석음으로 시작되었습니다. 몸의 이상이 느껴지기 시작한 것은 천국미술관의 리모델링 작업이 후반부가 되어갈 즈음이었습니다. 추위를 차단했다고 생각했고 따뜻한 겨울을 나리라고 생각했습니다.

그러나 붕어처럼 내 몸이 팔딱이는 것을 몰랐습니다. 산소공급이 안 되니 식욕이 사라진 것도 몰랐습니다. 밤이면 혀가 굳어져 갈증으로 일어나 한 모금의 차가운 물을 마시고 다시 목마름으로 깨어나는 시간까지 하얀 불면의 시간이 되었습니다. 한 줌의 단백질을 요구하며 몸도 지쳐버렸습니다.

어느 날 발작 증세와 함께 병원에 입원했습니다. 병원에서는 하얀 사람이라고 했습니다. 담당 의사가 신기한 듯이 나를 쳐다봅니다. 보통사람이 지니고 있는 피의 3배가 어디론가 사라져 버렸다고 했습니다. 생명의 원천인 피가 하얗게 증발해 버린 사람. 천국미술관을 너무 사랑해서 화를 자초한 사람.

처음으로 다른 사람의 차가운 피를 수혈받으며 팔뚝에 링거를 꽂고 불면의 밤 몇 날을 병실에 갇혀 지냈습니다. 몇 번의 입원이 반복되고 다시 119에 실려 병원에 갔습니다. 퇴원하고 다시 입원하기를 반복했습니다.

.

.

.

과연 32년 만의 폭설이었습니다. 유리 지붕이 눈의 무게를 견뎌낼까 하여 대형난로도 끄고 집은 대형 이글루가 되었습니다. 이글루에서는 집주인이 살아나가기 위한 동면이 시작됩니다. 혀가 굳어져 말이 어눌한 주인은 그래도 미술관에 현판을 단 것을 보며 만족해합니다. 그래도 너무 춥습니다. 천국미술관 하샤마임으로 가는 길입니다.

폭설이 오던 날 저녁은 일꾼 둘이 지붕에 조명등까지 들고 올라가 작업했습니다. 그리고 밤이 되자 폭설이 쏟아지기 시작했습니다. 공사를 시작한 지 3개월이 되었습니다.

<화가의 작업노트 중>

가장 슬픈 사람

곶자왈 - 사랑의 기쁨

 '천국미술관'으로 돌아온 어머니는, 한동안 온 공간을 채우고 있는 아버지의 그림을 바라보았다. 그 그림들 위로 어머니의 울음이 덧칠해졌다. 내가 한 번도 본 적 없는 그런 울음이었다. 몇 시간 전 병실에서 보여주었던 침착함은 더 이상 찾아볼 수 없었다. 그런 어머니를 안아주었다. 병간호로 자그마해진 어머니의 몸이 내 품으로 들어왔다.

 어머니는 아버지를 사랑했다. 어머니보다 몇 배 더… 아버지가 어머니를 사랑했다. 내가 보아 느끼기엔 그러했다. 그래서 "나 어

떡해, 나 어떡해" 하며 오열하는 어머니의 울음이 더 슬프게 귓가를 울렸다.

어린 시절부터 아니, 성인이 되어서까지 어머니는 우리 남매들에게 종종 이야기했다. 아버지와의 연애부터 결혼에 이르기까지 이야기들을.

'미스 강이 점점 더 좋아진다. 하지만 날아가 버릴 게 분명하다. 마음을 주지 말아야 한다.'

아가씨 시절, 아버지의 자취집에서 몰래 훔쳐보았던 아버지의 그 일기 때문에 오히려 더 오기가 생겨 아버지를 쫓아다니기 시작했다고. 외할머니는 어려웠던 시절 대학까지 보낸 딸을 좋은 남자, 좋은 집안에 어떻게든 시집보내는 것이 소원이었다고. 그래서 깡말라 볼품없는 데다가 고아이기까지 한, 나이 서른을 넘긴 노총각 화가와의 결혼을 극구 반대했다고. 하지만 20대 초반의 어머니는 가난한 예술가에 대한 환상이 있었노라고. 그래서 아무도 모르게 한라산 중턱의 어느 산장에서 둘만의 결혼식을 올렸다고. 웨딩드레스는 등산복이었고, 신혼 여행은 한라산 등반이었노라고. 그래도 너무 행복했었다고.

2016년 2월 28일 새벽, 세상에서 가장 슬픈 사람이 내 품에 안겨 울고 있었다.

〈박유승 작, 곶자왈-사랑의 기쁨(Gotjawal-the joy of love), 캔버스에 아크릴릭, 65×103cm〉

어느 날, 바람 부는 들판에서 몽골리안의 남녀는 초원의 언덕 위에 올라 깃발을 꽂는다. 사랑의 치외법권을 선포하면 이 근처에 아무도 접근해서는 안 되는 불문율이 있다고 한다. 그리하여 들꽃 흐트러진 초원 가운데서 나신이 된 몽골리안 여인은 진홍빛 사랑을 나눈다. 그 들판에 바람이 불고 구름이 스쳐 지나간다. 몽골의 연인들이 그렇다는 말을 들은 적이 있다.

특별한 사연 때문에 배낭 하나 메고 한라산 깊은 곶자왈에 들어가서 둘

만의 비밀 결혼식을 해야 했다. 결혼식이라고 부를 만한 것은 아무것도 없었다.

아무에게도 알리지 않고 주례도 하객도 잔치 준비도 없이 그저 둘뿐이었으니까. 그러니 잊을 수가 없다. 산악 계곡에서 흘러 내려온 물과 울창한 곶자왈 생명체들의 수런거림과 별빛처럼 우짖는 새와 곶자왈 속에서 나누었던 원시의 사랑을….

오래전 그 기억의 뿌리에서 그림들이 나오고 있다.

<화가의 작업노트 중>

주인 잃은 그림

모리아 산

아버지는 어려운 사람이었다.

고등학교 2학년 무렵, 아버지는 그림 하나를 내 방 옆에 걸어 두었다. 제목은 '모리아 산'

모리아 산은 아브라함이 신의 계시에 따라 아들 이삭을 제물로 바치려고 했던 산으로 잘 알려진 산이다. 지금은 이스라엘의 중요한 유적지로 유대교, 기독교, 이슬람교의 성지이기도 하다.

하나님께서 아브라함에게 말씀하셨다. "네가 아끼는 아들, 네 사

랑하는 아들 이삭을 데리고 모리아 땅으로 가거라. 거기서 내가 네 게 지시할 산에서 그를 번제물로 바쳐라." 이 말을 들은 아브라함 은 이튿날 이삭을 데리고 모리아 산을 향해 떠난다. 그리고 번제단 위에 외아들 이삭을 눕힌 다음 칼을 들어 죽이려 했다. 그 순간 하 나님의 천사가 하늘에서 그를 불렀다. "그 아이에게 손대지 마라! 그 아이를 건드리지 마라! 네가 하나님을 얼마나 경외하는지 이제 내가 알겠다." 하늘에서 들려오는 그 말을 듣고 주위를 둘러보니 덤불에 뿔이 걸린 숫양 한 마리가 보였다. 아브라함은 그 양을 아 들 대신 번제물로 바쳤다.

〈모리아 산. 성전산이라고도 불리며 지금은 이슬람 사원 황금 돔이 세워져 있다〉

아직도 나에게는 받아들이기 힘든 이야기다. 십 대 시절에는 더

욱 그러했다. 아들을 향해 칼을 치켜들 수밖에 없었던 아비의 심정, 그런 명령을 내린 신의 의도, 아들 이삭의 두려움과 이후의 트라우마. 그리고… 짓궂게 내 방 앞에 이해하기 어려운 그림을 걸어 둔, 나에게 그 그림만큼이나 어려웠던 그 사람.

하루에도 몇 번을 그 그림과 마주해야 했으니, 그 당시에 많은 생각을 했었나 보다. 그림에 대한 답이라도 되는 듯 짤막한 시를 어딘가 몰래 적어 두었다. 나중에 내 방을 청소하던 어머니가 그 글을 발견하고 아버지에게도 보여주었다고 한다. 하지만 아버지는 짐짓 그 시에 대해서는 나에게 아무런 말도 하지 않았다. 그저 그 시를 이십 년 동안 간직하고 있었을 뿐.

그 그림도, 그 시도 나이가 들지 않고 그대로 남아 있다. 하지만 그림의 주인은 일흔이 되어 이 세상을 떠났고, 그 시의 주인은 서른이 훌쩍 넘었다.

어머니가 이부자리에 눕는 것을 확인하고, 내 방으로 돌아간다. 아버지를 보내고 처음으로 홀로 남겨진 시간이었다. 오로지 내가 감당해야 하는 그 시간, 처음으로 마주하게 된 것은 수십 년 동안

내 방앞을 지키던 그 그림이었다.

그 어려웠던, 주인을 잃은… 그 그림과 마주하는 순간 결국 나는 주저앉아 버렸다. 소리 없는 울음과 함께.

〈박유승 작, 모리아산(Mount Moriah), 캔버스에 오일, 112×112cm〉

1996년경에 그려서 아들의 방 앞에 걸었던 작품이다. 아브라함은 100세에 얻은 이삭을 번제로 드려야 한다. 하나님은 믿음의 조상이 될 아브라함을 초조하게 주시한다. 거치는 것을 넘어서야 모리아 산까지 갈 수 있다. 아내 사라, 두 종을 통과하고 산 아래 남겨둔다. 이삭이 물었다.

-아빠, 불과 나무는 있는데 번제 할 어린양은 어디 있죠?

아브라함이 대답한다.

-내 아들아, 번제 할 어린양은 하나님이 자기를 위하여 친히 준비하신다.(창 22:8)

아브라함이 이삭을 결박한다. 아브라함의 칼이 울었다. 가시떨기나무에 걸린 숫양이 몸부림쳤다.

이삭의 장작에서 불이 타오르고 예수는 이삭을 받는다. 아브라함의 별무리 가운데 모리아 산은 예루살렘의 반석이 되고 이 한 점 그림은 성경 전체를 관통한다.

불과 나무와

둘째가 고2 때 그림을 보고 쓴 시

숫양 한 놈 묻어난 아비의 캔버스

여린 감각은

아득히 먼 것만 같은 신에게 의지하고

독백으로 가득한 화면에

두려운 계시를 채워 나간다.

부끄러운 나의 언어는…

두렵다.

발버둥 치는 숫양의 본능 위로

언젠가 구도될

어리석은 자의 모습.

아비는 아브라함을 동경한 거다.

다만, 동경일 뿐이다.

애써 발버둥 치는 숫양을 결박하고

아비는 나를 외면한다.

자취도 없이 흩어진 순수했던

부끄러운 나의 종교.

<화가의 작업노트 중>

구원의 언저리

낙원에 간 우편강도

깊은 잠을 잤다. 몇 달 만의 숙면이었다. 그동안 미술관으로 바뀐 집과 병원을 오가는 아버지로 신경이 예민해진 탓에 잠을 설치기 일쑤였다. 모든 것이 멈춰버린 것 같은 평온함이 주위를 감쌌다. 하지만 그것도 잠시. 이내 그 고요의 틈을 비집고 아버지를 잃은 슬픔이, 그 현실이 방 안에 차오르기 시작했다. 무엇이든 할 일을 찾아야 한다. 그 슬픔, 그 공허함과 더 마주치지 않기 위해⋯. 아버지의 소천 소식을 알리는 글을 쓰기 시작했다.

목련화가 지고 있다

목련화가 지고 있다
벚꽃 앞에서
꽃 이파리가 딱딱하게 굳어가나 보다
손가락만한 꽃송이가 중력을 따라 툭툭 떨어지는 걸 보니

이제야 막 망울을 터트린 벚꽃인데
하루 종일 목련의 최후를 관망한다

생의 최후를 몇 발치 앞에 두고 있는 아비는
목련 앞에 무거워진 간을 내려놓고는 긴 묵상에 잠들어 있고
이제야 좀 살아봄 직한 나는
벚꽃의 도래를 동동거리며 보채고만 있다

벚꽃 앞 목련화처럼
내 앞에서 하이얀 아비가 지고 있다

중력을 이기지 못한 채

아비의 야망이

아비의 사랑이

아비의 추억이

육십여 년 그 인생이

자꾸만 만유인력의 법칙을 따라 툭

지고만 있다

동동거리던 나인데

결국 아비의 법칙을 따라 쪼그려 앉는다

벚꽃 앞에서 목련화는 지고 있고

하이얀 아비는

아직은 뜻 모를 웃음을 짓고만 있다

이 글을 썼던 게 10년 전쯤입니다. 그리 오랜 시간을 기약할 수 없는 병이라고들 했지만 어린 마음에 '하나님 10년만요'라고 보챘던 기억이 아직도 생생합니다.

10년이 흘렀고 하나님께서 아버지를 데려가셨습니다. 그동안 100점이 넘는 그림도 남기셨습니다. 나는 그저 물리적 시간을 구했으나 하나님은 기도의 빈 공간도 그렇게 채워주신 것 같습니다. 이제 보내드리는 길 위에 하나님 위로가 가득하길 기도합니다.

~~~~~~~~~~

누군가는 예술을 구원이라고 했다. 그런 말을 들을 때마다 예술에 대한 과한 평가라고, 예술가의 자의식 과잉이라고 생각해 왔다. 아버지의 소천 소식을 알리는 그 글을 써내려가면서 내가 틀렸을지도 모르겠다는 생각이 들었다.

문학도 아닌, 잡문도 아닌 어중간한 그 글을 올리는 순간만큼은 고통도 슬픔도 비집고 들어올 틈이 없었으니. 구원이 아니더라도, 구원의 언저리 어딘가에 예술은 머물러 있을지도 모르겠다고 생각했다.

그래서 아버지는 그토록 그림에, 예술에 몰두했을까.

그러지 않았더라면, 눈에서 진물이 나올 정도로 그림에 집중하지 않았더라면, 뜻하는 대로 나오지 않는 그림에 괴로운 밤을 지새우

지 않았더라면, 집을 미술관으로 만들지 않았더라면, 온갖 유해한 먼지를 들이마시며 미술관이 만들어지는 과정에 일일이 개입하지 않았더라면… 몇 년은 더 사실 수 있었다.

생각에 변덕이 찾아온다. 예술은 구원의 언저리가 아니라 파멸, 죽음, 절망과 맞닿아 있다고….

'낙원에 간 우편 강도'

아버지의 장례식장으로 가기 위해 집을 나서기 전, 현관 언저리에 놓여 있는 그 그림과 눈이 마주쳤다. 고통에서 벗어나기 위해 발버둥 치며 그려냈던 그 그림이다. 예술은 어디쯤 있을까. 아버지는 지금 어디에 있는 걸까.

〈박유승 작, 낙원에 간 우편 강도(Other Criminal in Pradise) 캔버스에 아크릴릭, 61.7×73cm〉

눈물을 자주 흘리는 남자가 있었습니다.

연약하고 여려서 이 세상을 살아갈 수 없던 이 남자가 꼭 그리고 싶었던 그림이 있습니다.

이 땅이 아니라 영원의 생명이 넘치는 낙원에서 한 남자가 시냇물처럼 눈물을 흘리고 있습니다.

이 남자는 이 땅에 있을 때 단 한 번도 예배를 드려 본 적이 없습니다. 상처받은 짐승처럼 분노와 굶주림과 좌절의 삶을 살았습니다. 살인까지 저지른 이 남자는 결국 십자가에 달렸습니다. 이 남자는 우편 강도입니다.(누가복음 23:42)

낙원에 간 우편 강도는 창일한 폭포수와 진한 향기 속에서 흐느껴 우는 것이 예배가 되었습니다. 못 자국이 난 두 손을 들고 이 남자는 소리 없이 흐느껴 웁니다.

2009년,
죽음에서 빠져나온 후, 달리 할 것이 없어 그동안 던져 버렸던 붓을 잡았습니다. 가족에게 미안하고 부끄러워서 지하실로 화구들을 옮겨 웅크리고 앉아 2년을 그리고 또 그렸습니다. 아무래도 절필 30년의 공백을 메우지 못했나 봅니다.
아직 죽음을 다 벗어난 것이 아닌지 지하실에 웅크리고 앉은 나는 모든 것에 실패한 남자였습니다. 그러다가 낙원에 간 우편 강도를 그리고 싶었습니다. 왜 우는지조차 모른 채 그림을 그리며 울었습니다. 그리고 지우기를 계속하다가 끝내 그림은 완성하지 못하고 말았습니다. 검은색으로 지워진 그 그림은 다른 그림처럼 폐품 무

더기 속에 던져졌습니다.

오늘 몇 주 동안 그린 그 그림이 완성되었습니다. 그림 속에서 우편 강도가 시냇물처럼 눈물을 흘리고 그림을 그리는 남자도 휴지를 꺼내 눈물을 닦습니다. 오늘 화가는 낙원에 있는 우편 강도와 함께 눈물의 예배를 드리며 행복해합니다.

<화가의 작업노트 중>

# 늦추위를 뚫고 온 겨울 해녀

겨울 해녀

빈소가 마련되었다. 그리고 눈이 내렸다. 3월을 이틀 앞두고 내린 늦은 눈. 늦추위였다.

그 눈을 뚫고 서울에 사시는 고모님이 오셨다. 동생의 장례식에.

눈바람에 흔들렸을 비행기가 생각이 났다. 고지대에 위치한 장례식장 오는 길, 빙판에도 한달음에 달려왔을 그 마음이 어땠을까. 그냥 죄송한 마음이 들었다. 깊이 파인 주름이 마치 내 탓인 양 느껴졌던 것은 아직도 그 이유를 알 길이 없다.

"어떵 니가 먼저 감시냐."

아버지 영정사진 앞에서 서울살이를 오랜 하신 고모님은 투박한 제줏말을 내뱉는다. 이제는 윗세대 분들이 아니면 접하기 어려운 투박하고 거친, 그리고 어딘가 물기가 배어 있는… 제줏말.

제줏말이 투박하고 거센 것은 바람 탓이다. 모진 제주 바람을 뚫어내고 말을 전달해야 했기에 제줏말은 자연스럽게 투박하고 거세질 수밖에 없었다.

모진 바람뿐이었겠는가.
그 시절… 당신들이 감당해야 했던 것들이.

1948년 시작된 4.3이라는 광풍은 제주의 운명을 송두리째 바꿔 놓았다. 당시 27만 명의 제주도민 중 3만여 명이 학살된 것으로 알려졌다. 그러고도 쉬쉬하며 군부독재 반세기를 참아 와야 했다. 응어리진 마음이 돌덩이처럼 굳어 갈 때쯤에 진상규명이 이뤄지고, 정부 차원의 보상과 사과가 진행될 수 있었다.

아버지는 1947년 12월에 태어났다. 나의 할아버지, 그러니깐 아

버지의 아버지가 4.3사건으로 희생된 것은 첫 돌이 채 되기 전이라고 했다. 가장이 부재한 자리를 채운 것은 여자들이었다. 고모님도 어린 나이에 생활 전선에 뛰어들었어야 했다.

고모님은 해녀였다. 고모님의 젊은 그 시절에는 그녀를 '해녀'라고 굳이 이름 지어 분류하지는 않았을 것이다. 그때는 모든 여자가 물질을 해야 했다. 바람이 거세거나 너무 추워 물질을 하지 못하면 바닷가에 떠밀려온 해초라도 지고 와야 생계를 유지할 수 있었던 시절이라고 했다. 혹독하고 서러웠던 시절, 아버지가 대학 공부까지 하고 화가가 될 수 있었던 것은 고모님의 희생 덕분이었으리라.

시간이 흘러 아버지는 굳이 고모님의 젊은 시절에 '해녀'라는 이름을 달아주었다. 마치 훈장이라도 되는 듯. 속절없이 늙어만 가는 누이를 보며 '시절이 그랬으니 어쩔 수 없었다'라고 하기엔 미안한 마음이 컸을 수도 있었을 것이다.

늦추위를 뚫고 온 겨울 해녀. 동생의 영정사진 앞에 들썩이는 그녀의 어깨가 그날따라 기울어져 보였다.

〈박유승 작, 겨울 해녀(Woman-diver in Winter), 캔버스에 아크릴릭, 72.7×53cm〉

해녀를 그리는 것은 난감하다. 허리에 찬 납덩이 벨트와 온통 검은
색을 회화로 처리하기가 그렇다. 하얀 무명옷을 입었던 내 유년의
해녀들을 앞으로 소화해서 그리려 한다. 이 그림은 해녀로 젊음을
보내고 이제 노년이 되어 타지에서 살고 계신 내 누님을 생각하며
그린 그림이다.

일 년 내내 쉬는 날이 없던 그네들의 삶을 그린 것이다.

<화가의 작업노트 중>

# 우리는 늘 발가숭이였다

할망 바당

싫으면 싫은 것이, 좋으면 좋은 것이 표정으로 바로 드러나는 예민한 사람이었다. 예술가 특유의 그 예민함이 때로는 가족들을 참지치게 하기도 했다.

'염습'이란 걸 처음 접해본다. 암 말기 증상이 찾아와서 관장을 해야만 했을 때 수치심 때문에 기어코 관장을 거부했던 사람이다. 그런데 처음 보는 사람이 열심히 자신의 몸 구석구석을 닦는 걸, 가족과 친지들… 많은 이들이 오랜 시간 그 모습을 지켜보는 걸, 아버지는 허락했을까, 이게 정말 아버지를 위한 일일까, 이 괴로운 시간

은 도대체 누구를 위한 일일까, 나는 생각했다.

참관실 유리 너머로 아버지 표정을 살펴본다. 병실에서 고통에
일그러지고, 자기 뜻대로 할 수 없는 상황들에 찌그러졌던 표정이
이제는 잠이 든 아기처럼 고요하다. 사람 마음이 참 간사한 것이 이
제는 그 고요한 표정이 못마땅하다. 저 유리 너머로 뛰어들어가 이
렇게 사람을 발가벗기는 게 어딨느냐고, 우리 아버지는 예민한 사
람이라 이런 걸 참지 못할 거라고… 이 의식을 멈추고 싶은 충동이
일었다.

이런 내 마음을 아는지 모르는지 아버지의 표정은 너무나 고요
하다. 마치 아이처럼.

발가숭이. 아버지는 자신의 어린 시절을 그렇게 회상하곤 했다.
부끄러움도 모른 채 제주의 대자연 속에 발가벗고 뛰놀던 유년의
기억. 어쩌면 그에게 가장 행복했던 시간일는지도 모른다.

오랜 시간이 흘러 아버지는 다시 발가숭이가 되었다. 가족들과
친척들, 많은 사람 앞에서… 부끄러움도 모른 채. 유년의 그때처럼
아버지는 지금 행복할까.

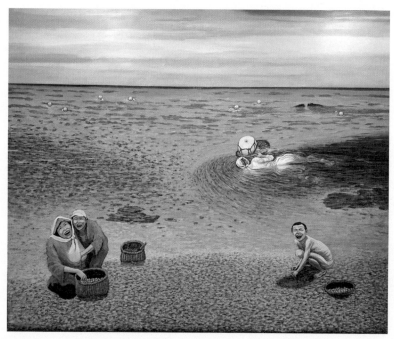

〈박유승 작, 할망 바당(Shallow Sea For Grandma-diver), 캔버스에 아크릴릭, 130×162cm〉

유년 시절, 우리는 늘 발가숭이였다. 선창가에서나 해녀 뒤를 쫓아 바다로 헤엄칠 때도 언제나 그랬다. 그래서 자연의 일부가 되었고 바다는 어머니의 젖가슴처럼 감미롭고 아련하다. 전시장 바닥으로 흘러내릴 듯한 할망 바당에 투영된 물빛 너머로 해녀였던 내 누님의 숨비소리를 듣는다.

<화가의 작업노트 중>

# 마지막 얼굴

글 - 늙은 어부

시신을 염포로 싸는 과정이 시작됐다. 아버지의 몸이 천으로 감기기 시작했다. 얼굴만 남겨둔 채로.

천으로 쌓인 육체가 관 안으로 넣어졌다. 관이 닫히기 전 아버지의 얼굴을 마지막으로 볼 수 있는 시간이 주어졌다. 가만히 그 얼굴을 내려다본다. 그 얼굴에만 시간이 멈춰있다. 평온함이, 고요함이 그 마지막 얼굴을 가득 덮고 있었다.

10년 전에도 이렇게 아버지의 얼굴을 가만히 바라보았던 적이 있다. 혼란과 불안이 가득 담긴 얼굴이었다. 그때는.

2007년, 봄볕이 미치도록 진동하던 어느 봄날.

"아버지가 이상해."

유난히 떨리던 어머니의 목소리가 아직도 생생하다.

한낮에 커튼이 다 내려진 어둠이 가득한 안방, 아버지는 우두커니 앉아 있었다. 이전에는 한 번도 마주하지 못했던 낯선 아버지의 모습이었다. 그날따라 유독 따가웠던 봄볕은 어둠이 짙게 내려앉은 아버지의 얼굴과 비현실적인 대비를 만들어 냈다.

"저 담벼락 밑이 회색 음영으로 가득 차 있다."
"죽음이 몰려오고 있어."
"검찰에서 나를 조사할지도 몰라."
"도청당하고 있는 것 같다."

스물여섯의 난, 알 수 없는 이야기를 쏟아내는 아버지의 얼굴을 가만히 바라볼 수밖에 없었다. 쏟아지는 무심한 봄볕 아래서 아버지는 어머니의 손에 이끌려 병원에서 여러 가지 검사를 받아야 했다.

어머니는 나와 형을 방으로 불렀다. 아버지가 없는 가족회의가 열렸다. 어머니는 떨리는 목소리를 가다듬고 침착하게 상황을 설명했다.

"아버지의 정신에 문제가 생겼어…. 우울증이 심해져서 망상과 환청이 찾아온 거래…. 앞으로 마음을 굳게 먹어야 돼…. 더 힘들어질 수도 있어…. 의사가 상태가 더 악화되면 입원을 해야 할 수도 있대."

"입원은 안 돼. 아버지를 정신병원에 보낼 수는 없어."

입원이라는 말에 나는 반사적으로 그렇게 반응했다. 그런 나를 어머니와 형이 가만히 바라보았다. 마치 나에게 어떤 방법이라도 있는지 묻는 것 같았다.

…환자의 내면적 요인을 파악해야 한다. 망상과 환청은 이해할 수 있고, 심리사회학적인 접근과 치료가 가능하다. 약물치료가 동반되어야 한다. 환자의 감정적, 행동적 반응에 관심을 갖고 이해하려는 노력이 필요하다….

우울증과 그로 인한 망상, 환청 등 정신 이상 증세와 관련된 자료를 찾아 읽었다. 우울증과 정신이상을 겪는 이들이 생각보다 많다는 사실에 괜한 위로를 얻기도 했다.

저녁이면 두 시간, 세 시간씩 아버지와 이야기를 나눴다. 나에게 참 어렵고 힘든 사람이었다. 무슨 힘으로, 무슨 마음으로 그렇게 했는지 모르겠다. 정신적으로 약해질 대로 약해진 아버지 또한 나와의 저녁 시간을 기다렸다.

아버지의 마음속에, 머릿속에 얽히고설킨 실타래를 풀어나가야 했다. 망상에 사로잡힌 앞뒤가 맞지 않는 이야기를 늘어놓으면, 나는 그 이야기가 왜 말도 안 되는 이야기인지, 그 일이 실제로 일어나지도 일어날 수도 없는지 설명해주었다. 아버지의 귀로 들었다는 환청에 관해서 이야기하면 정말 그 소리를 들었는지, 마음에서 들려오는 소리였는지 확인시켜 주었다.

아버지만큼 잘살아 온 사람은 드물다고 이야기해주었다. 그 누구도 아버지를 손가락질할 수 없다고 말해주었다. 아버지 때문에 자식들이 다 이렇게 잘 크고 있다고 얘기해주었다. 다시 시작해야 한다고, 당신이 이제껏 얼마나 훌륭하게 살아왔는지 아시느냐고…. 그런 이야기를 몇 번이고 되풀이해서 이야기해주었다. 평생 아버지

와 나누었던 대화보다 몇 배는 많은 대화를 그때 했던 것 같다.

그렇게 하루, 이틀… 일주일. 아버지 마음속, 머릿속 실타래들이 하나둘 풀려가기 시작했다. 약물치료도 꽤 효과가 있었다. 자신의 마음에 이상이 있음도 스스로 인지하면서부터는 본인 스스로가 치료에 더 적극적으로 나섰다. 간혹 우울함이 아버지를 덮을 때도 있었지만 심각할 만큼은 아니었다. 의사도 상태가 긍정적이라고 했다. 그렇게 몇 개월 동안 아버지 상태는 호전되고 있었다.

그렇게 다가온 여름 초입 어느 날, 진료차 병원에 다녀온 아버지가 무겁게 입을 열었다.

"의사가… 간경화가 시작된 것 같대."

나는 다시 아버지의 얼굴을 가만히 바라보아야 했다. 어느새 아버지는 힘없는 노인이 되어 있었다. 나에게 거대한 산 같기만 했던 아버지였다.

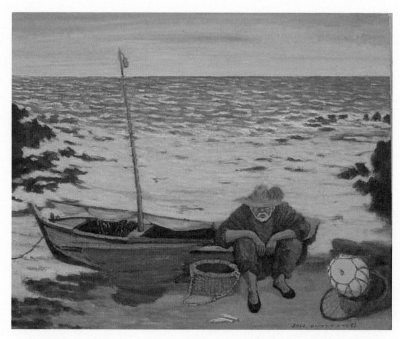

〈박유승 작, 궐−늙은 어부(Not a fish−Old Fisherman), 캔버스에 아크릴릭, 72.7×60.6cm〉

어릴 적, 선창가에서 바다를 건너온 늙은 어부가 무거운 표정으로 빈 구럭을 들고 내리며, "어…… 궐했쪄(아무것도 못 잡았다!)" 하던 신음을 기억한다. 돛을 내리고도 한참을 주저앉아 작은 고기를 바라보던 기억을 찾아내어 그린 그림이다. 제주판 헤밍웨이 '노인과 바다'

&lt;화가의 작업노트 중&gt;

# 이해할 수 없는 사람

피난처

　오래 살지 못할 것 같다고, 3년쯤 남은 것 같다고 아버지는 자신의 남은 시간을 그렇게 스스로 진단 내렸다. 마음의 병이 머물렀던 자리가 육체의 병으로 채워지고 있었다.

　약속이나 한 듯 연이어 찾아온 고통과 혼란 앞에서 신앙이나 믿음도 부질없이 느껴졌다. 하나님이 정말 있다면 이럴 수 없다고, 너무나 가혹하다고, 이런 신이라면 더 이상 필요 없다고 생각했다.

　'10년만, 딱 10년만요.'

　그 생각과 동시에 나는 10년의 세월을 아버지에게 더 달라고 구

하고 있었다.

배교와 구원. 완전히 상반되는 두 가지 열망이 함께 달아오르던 2007년 여름 초입. 그 후로부터 10년이 지나고 나는 시간이 멈춘 것 같은 아버지의 얼굴을 들여다보고 있다.

왜 10년이었을까. 15년, 20년을 왜 구하지 않았을까. 스물여섯의 나는 10년 후라면 아버지의 죽음을 담담하게 받아들일 수 있으리라 생각했던 것 같다. 어쩌면 그 이상의 시간은 나에게도, 아버지에게도 오히려 짐이 될 수 있겠다는 생각도, 아니 그런 계산도 했을지 모르겠다고 서른다섯의 나는 생각했다.

스스로 시한부 선고를 내린 아버지는 며칠 후부턴가 지하 구석에 먼지를 가득 머금고 쌓여 있는 화구들을 가지런히 정리하기 시작했다. 창고 같았던 지하실이 아버지의 작업실로 바뀌기 시작했다. 하지만 캔버스에 붓조차 제대로 가져다 대지 못하는 날이 일쑤였다. 빈 캔버스만 멍하니 바라보는 시간이 이어졌다. 이제는 더 이상 하루에 두 시간, 세 시간씩 아버지와 이야기할 필요도 없어졌다. 썰렁한 지하 작업실에 우두커니 앉아 있는 아버지에게 찾아갈까 망설인 적도 많았다. 하지만 아들과 아버지 사이에 켜켜이 쌓인 벽들을 허물 용기가 나지 않았다. 치료를 위한 대화 대신 매일 저녁 아

버지는 한 움큼의 정신과 약, 한 움큼의 간장약을 먹어야 했다. 그렇게 여름이 지나갔다.

아침저녁으로 선선한 가을바람이 불어올 때쯤 아버지의 기분도 한결 나아진 듯 보였다. 혼자 산책을 하기도 했고, 옅은 미소를 지어 보이는 날도 있었다. 지하실의 화구들도 거실로 옮겨 왔다. 볕이 드는 데서 그림을 본격적으로 그려보고 싶다고 했다. 어느 날에는 오래전 친구와 만나 골프장 클럽하우스에서 점심을 먹었다고 자랑하기도 했다. 평생 골프장 같은 곳은 다녀본 적 없는 아버지였다.

어느 날 아버지는 지하실로 형과 나를 불렀다. 이 공간을 깨끗하게 정리해야겠다고 했다. 반나절 동안 지하실에 쌓여 있는 수백 권의 책들과 잡동사니들을 정리했다. 지하실에서 나온 쓰레기를 포대에 옮겨 담았다. 아버지는 쓰레기를 처리하기 위해 쓰레기 매립장에 직접 가야겠다고 했다. 형이 운전대를 잡았다. 형은 잔뜩 화가 나 있었다. 예측할 수 없는 아버지의 행동 때문이었다.

매립장에 쓰레기를 다 처리하고 돌아오는 길. 아버지는 이 전에 얘기했던 그 골프장으로 가자고 했다. 클럽하우스로 나와 형을 데리고 간 아버지는 어느 직원에게 골프장을 한 바퀴 구경하고 싶다

고 했다. 너무나 당당한 요구였다. 그렇게 당당하고 자신감에 차 있는 아버지의 모습을 한 번도 본 적이 없었다.

골프장 카트가 우리 앞에 도착했다. 지배인으로 보이는 사람도 함께 카트에 올랐다. 골프장을 돌며 아버지는 이 골프장을 설계한 일본인 건축가를 알고 있다고 했다. 그 사람과 테마파크를 기획하게 될 거라고 했다. 처음 듣는 이야기였다.

형은 화가 나 있었다.

"아버지는 절대 이해할 수 없는 사람이다."

그렇게 한 마디 남기고는 먼저 차로 돌아가 버렸다. 나는 그런 형과 골프장 직원과 이야기를 나누는 데 여념이 없는 아버지, 그 중간에 어찌할 바를 모른 채 우두커니 서 있었다.

광풍이 지나가고 조금씩 안정을 되찾아 가는 것 같았던 아버지에게 그리고 나와 가족들에게 다시 바람이 불어오는 것 같았다.

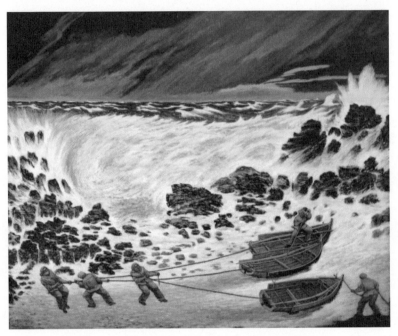

〈박유승 작, 피난처(Refuge), 캔버스에 아크릴릭, 130.5×162cm〉

이 그림은 내가 어렸을 때 겪은 태풍의 기억을 그린 것입니다.

제주를 덮쳤던 1959년 사라호와 2007년 나리호 태풍입니다.

역사상 한 번도 없었던 초유의 태풍이 휩쓸었을 때,

모든 것이 쓸려가는 끝날의 공포와 전율을 맛보았습니다.

마을 어른들이 포구로 나와 낙배와 테우를 피항시킵니다.

언젠가 커다란 폭풍이 밀어닥칠 것입니다.

그때가 가까워져 오면 사람들은 무언가를 준비할 것입니다.

등불과 기름을, 한편으로는 비상식품과 의료 상비품 등을.

아무 관심도 없이 준비도 하지 않는 사람들은

모든 것과 생명까지도 잃어버릴 수 있습니다.

그날이 다가옴을 보며 각자가 자기 믿음만큼 준비할 때입니다.

<화가의 작업노트 중>

# 양극성 정동장애

말테우리 하르방

"아버지가 이상해."

몇 개월 전에 들었던 그 말이 다시 어머니의 입술에서 흘러나왔다. 받아들일 수 없었다. 이전에는 볼 수 없었던 아버지의 당당한 모습이, 생기 넘치는 표정과 행동들이 이상하게 느껴지기도 했지만 나는 마음에 들었다. 우울증을 극복하기 위한 아버지의 의식적인 노력이라고 생각했다. 아버지를 너무 이상하게만 바라보지 말라고 오히려 어머니를 다그치기도 했다.

며칠 후, 아버지는 다시 형과 나, 어머니를 거실로 불러 모았다. 어느 일간지에 실린 광고를 보여주었다. 대리점 모집 광고였다. 실내 유해 먼지 정화 기능을 가진 조화를 판매하는 사업이었다. 아버지는 이 사업을 해야 한다고 했다. 형이 사장이 되어 일을 추진해 나가라고 했다. 뜨악해 하는 가족들의 반응에 아버지는 하나님의 뜻이라고 했다. 이 사업으로 우리 집안이 크게 될 거라고 했다. 이미 아버지는 조화를 만들어 판매하는 지방 어느 소도시 중소기업 사장과도 연락을 다 끝낸 상태였다. 제주도에 공장을 설립할 수도 있으니 관계자가 곧 물건을 가지고 제주도를 방문할 것이라고도 했다.

　이틀 후엔 정말 그 광고에 나온 조화들이 집 안을 채웠고, 남색 점퍼를 입은 중년의 남성이 기대에 찬 눈빛으로 우리 집을 찾아왔다. 기대에 찬 눈빛은 곧 의심과 경멸의 눈빛으로 바뀌었다. 아버지는 조화를 실제로 보니 형편이 없다고 갑자기 화를 냈다. 어떻게 이런 걸 상품이라고 파느냐고 그 중년의 남성을 몰아세웠다. 분위기가 험악해지려고 할 때쯤, 형이 그 중년의 남성을 가까스로 말리며 집 밖으로 데리고 나왔다. 이런 경우가 어딨냐며 항의하는 그 남성에게 형은 머리를 조아리며 사과했다. 가지고 온 상품들은 우리가 처리하는 것으로 이야기가 오고 가고, 그렇게 그 사건은 마무리되었다. 아버지는 신문으로 볼 때는 이렇게 조악하지 않았다면서, 그

중년의 남성이 사기꾼이라고 비난했다. 그러고는 지하실로 내려가 버렸다.

그제야 밤에 통 잠을 자지 않는다고. 감당할 수 없는 과대망상 같은 이야기를 종종 한다고. 가끔은 화를 버럭 내기도 한다고. 어느 날은 당신 정상이 아닌 것 같다는 얘기를 했다가 정말 크게 화를 내면서 이 집을 떠나겠다는 말까지 했다고… 흘려들었던 어머니의 이야기들이 예사롭지 않게 다가왔다.

아버지 몰래 병원을 찾았다. 아버지에게 우울증 진단을 내렸던 신경정신과 의사를 찾아가 상황을 설명했다.

양극성 정동장애. 내 설명을 가만히 듣던 의사는 종이에 누워있는 S자 그래프를 그리며 아버지의 병을 설명했다. 흔히들 조울증이라고 하는 이 병은 주기적인 사이클이 있다고. 누구나 우울감과 들뜬 상태를 경험하지만, 정상인의 경우 어디까지나 정상범위를 넘지 않는다고. 양극성 정동장애는 그 정상범위를 넘어 극도로 우울해지고, 극도로 들뜬 상태가 된다고. 울증의 상태가 회복되면서 서서히 조증으로 진행되는 것이 일반적인 이 병의 사이클이라고.

조증 상태에서 환자는 정신적 활동이 활발해져서, 수면 욕구가 줄어들고, 쉽게 짜증을 내고, 공격적인 행동을 보인다고 했다. 과

대망상에 빠져들고, 충동적이 되고, 주변의 자극에 쉽게 반응하고 주의가 끌린다고 했다. 그제야 그동안 아버지의 행동들이 하나하나 이해가 되었다.

의사는 입원을 권유했다. 나는 또 고개를 저었다. 약물치료만으로 우울증을 극복했으니, 이번에도 약물치료로 어떻게든 치료해 보겠다고 했다. 의사는 조증 상태에서는 본인 스스로가 마치 신이 된 것 같은 망상에 사로잡히기 때문에 치료를 거부하는 상황이 올 수도 있다고 했다. 본인 스스로 자신의 병을 자각할 수 있어야 제대로 된 치료가 가능하다고 했다. 복용하고 몇 분 이내에 잠이 드는 센 약이라는 설명과 함께 그래도 일단 약은 처방해 주겠다고 했다.

아버지는 봄부터 복용하던 정신과 약을 언제부턴가 이미 중단한 상태였다. 어떻게 해서든 아버지가 약을 먹게 할 방법을 찾아야만 했다. 어머니는 처방받은 약을 갈아서 뜨거운 유자차에 탔다. 그런 방법 외에 딱히 선택할 길이 없었다. 나는 저녁을 마치고 TV를 보는 아버지에게 차가 참 달다며 찻잔을 건넸다. 아무런 의심 없이 그 차를 받아 마신 아버지는 의사의 말대로 10분도 되지 않아 잠을 자야겠다며 안방으로 향했다.

몇 개월 만에 다시 가족회의가 열렸다. 누구 하나 쉽게 입을 열지 못했다. 한동안 침묵이 이어졌다. 그 침묵을 깬 건 나였다.

"우리가 너무… 아버지를 외롭게 놔뒀어."

그렇게 이야기하고 나서 나는 끅끅거리는 울음을 터트렸다. 높은 산 같기만 했던 아버지에게 처음으로 연민을 느꼈던 그 밤. 어느덧 초겨울로 접어들던 밤이었다.

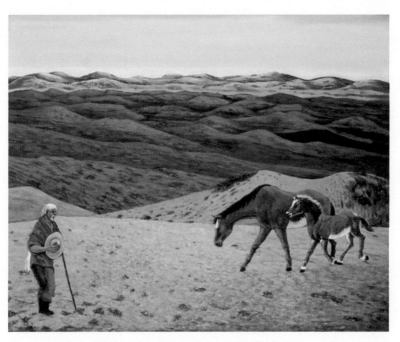

〈박유승 작, 말테우리 하르방(Old Pony Boy), 캔버스에 아크릴릭, 61×81cm〉

이 땅에 진정한 평안이 있는 것일까? 아마 일시적일 것이다. 육신을 지닌 인간이 자기 몫의 시간을 채우는 일은 보통 버거운 일이 아니다. 인간은 타는 목마름의 존재, 일곱 색깔의 무지개를 잡으려고 달려가는 갈망의 존재다. 또한, 이 땅은 좌절과 절망의 땅이기도 하다.

땅의 것에 목마른 자는 영원히 목마르다. 하늘의 생수를 구하라. 영원히 목마르지 않은 하늘의 생수! 그것은 그 무엇과도 바꿀 수 없고 아무리 많은 돈을 주어도 결코 살 수 없는 근원의 그 무엇이다. 사마리아 변방에 야곱의 우물이 있는 곳, 뜨거운 정오에 사막 길을 걸어 물을 길어 나온 여인, 이 여인을 거쳐 간 여섯 명의 남자는 무엇을 의미하는 것일까? 그것은 우리 인생 중에도 널려있는 갈망의 파편과도 같을 것이다.

이 여인처럼 예수가 떠주는 생수를 마신 인생들은 다시는 이전처럼 살 수 없게 된다.

목마른 여인을 향한 영혼 접근법은 베드로에게는 사람 낚는 어부로, 이 사마리아 여인에게는 영생하도록 솟아나는 샘물의 중계자로 만드셨다. 그리하여 물동이를 버려두고 여인을 멸시하던 마을 사람들을 향하여 달

려나간다.

봄이 오는 제주의 오름 능선에서 휘파람과 막대를 두드리는 소리가 점점 가까워진다. 구름이 오름 군락을 덮고 빠르게 스쳐 지나간다. 일생을 한라산 중산간을 오르내리며 말들을 불러들이던 어린 말테우리가 어느새 세월을 지나 백발의 풍상으로 다가온다. 귀밑의 백발은 스쳐 지나가는 구름의 행적과도 같다. 오름 등성이마다 봄의 기운이 아지랑이처럼 노인이 찾던 안식의 환영으로 피어오른다. 어미 말이 망아지를 데리고 영접하는 늙은 말테우리를 다시는 아무도 보지 못할 것이다.

<화가의 작업노트 중>

# 내 마음은 어떻겠니

그리스도의 심장

겨울이 시작되었다.

가족 모두가 아버지의 숨소리 하나, 작은 행동 하나에도 신경을
곤두세우는 일상이 며칠 그리고 몇 주간 반복되고 있었다. 아버지
와 함께 저녁을 먹고 TV라도 보며 시간을 보내다 보면 어머니는 어
느샌가 뜨거운 유자차를 나에게 건넸다. 약이 든 차를 아버지에게
전달하는 것은 내 몫이었다.

현대 의학이 만들어 낸 하얀 알약 몇 개는 아버지의 정신과 육체
를 무기력하게 만들었다. 약 기운이 아버지를 지배하면서 이상행

동도 잦아들었기에 한편으로는 다행이라는 생각도 들었다. 몽롱한 정신으로 스케치를 하거나 책을 읽으며 시간을 보내는 것이 아버지가 할 수 있는 전부였을 것이다.

2007년 12월의 어느 날. 부슬비가 내리던 늦은 저녁.

여느 때와 마찬가지로 유자차를 마신 아버지는 비틀거리며 자리에서 일어났다. 그런 아버지를 안방까지 부축해 드렸다. 돌아서려다가 무슨 맘에서였는지 아버지를 안아 드렸다. '사랑해요'라고 속삭여 드렸다. 하지만 이미 약 기운에 몽롱해진 아버지는 아들의 온기를, 그 마음을 느낄 새도 없이 이불 속으로 파고들었다.

잠든 아버지를 확인하고, 바람이라도 쐬기 위해 밖으로 나갔다. 우산을 쓰지 않아도 될 만큼의 부슬비 속으로 정처 없이 걷기 시작했다. 앞으로 내 삶은, 우리 가족은, 아버지는 어떻게 될까. 나 자신에게 물어보지만, 아무것도 그려지는 것이 없었다. 그렇게 십 분쯤 걸었을까. 부슬비에 몸이 조금 젖어갈 때쯤, 마음 한편에서는 이전에 한 번도 느껴보지 못한 불편하고 허허한 감정들이 솟아나고 있었다.

"얘야."

그리고 마음속 깊은 곳에서부터 누군가 나를 불러 세웠다.

나는 신비주의자도 아니고, 간혹 신의 음성을 들었다느니 하는 이야기를 그렇게 좋아하지도, 신뢰하지도 않는다. 하지만 부슬비가 내리던 12월의 어느 밤, 마음속 어디서 시작된 것인지 알 수 없는 그 음성을 그냥 아무것도 아닌 것으로 도무지 부정할 방법이 없다. 그만큼 그 음성은 또렷했고, 분명했다. 내 반응 또한 즉각적이고, 단호했다.

"왜, 왜요. 왜 그러시는데요!"

하나님에게… 도무지 알 수 없는, 어쩌면 존재하지 않을지도 모르겠다고 몇 번을 되뇌면서도 그렇게 찾으려 애를 썼던 그 신에게… 나는 단단히 화가 나 있었다.

"얘야, 네 마음이 이상하지 않니?"
"…네. 이상하네요. 오늘따라…."
"왜 그런 것 같니?"

그 물음에서야 아버지에 대한 서운함이 마음에 가득 쌓여 있음을 자각할 수 있었다. 스물여섯 다 큰 아들의 용기를 낸 포옹과 사랑한다는 고백이 약 기운 때문에 받아들여지지 못했다는 서운함. 불편하고 허허했던 마음이 이해되려고 하는 순간…

  "…내 마음은 어떻겠니."

  그 짧은 음성과 함께, 심장이 터질 것 같은 뜨거운 것이 내 안 어딘가를 스치고 지나갔다. 그리고 그 길바닥에서 이유를 알 수 없는 울음을 터트렸다. 그것이 내가 경험한 처음이자 아마 마지막일 것 같은 '영적 체험'이다.

  그 경험 이전 그리고 그 이후로도 나는 끊임없이 배교를 꿈꿔 왔고, 꿈꾸고 있다.

  이해할 수 없는 고통이 찾아올 때마다. 들어맞게 설명할 수 없는 사건과 일들이 터질 때마다. '하나님 뜻'이라고 이야기하면서 결국 자기 잇속 챙기기 바쁜 그들을 볼 때마다. 4월의 어느 날, 바닷속 깊은 데서 빠져나오지 못한 아이들이 생각이 날 때마다… 배교의 열망이 끓어 오르곤 한다. 그때마다 나를 멈추게 하는 것은 "내 마음

은 어떻겠니” 하고 묻던 아직도 정체가 의심스러운 그 음성이다.

그 ‘체험’을 한 다음 날 아침. 아버지는 어머니와 나, 형을 불러 모았다.

“뭔가 잘못됐어. 내가 이상해지고 있는 것 같아. 생각들이 앞뒤가 맞지 않아….”

아버지는 그렇게 자신의 상태를 자각하기 시작했다.

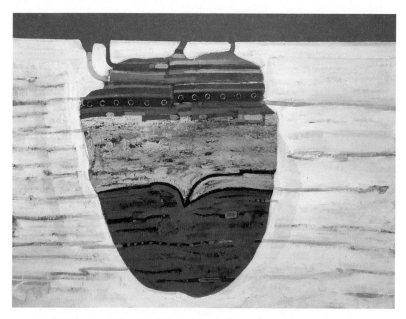

〈박유승 작, 그리스도의 심장(Jesus' Heart), 캔버스에 아크릴릭, 97×130cm〉

주님의 심장을 그리고 싶었습니다

골고다 언덕, 저주의 나무에 걸린
깨어진 심장을 그리고 싶었습니다

낡아지던 태양의 시간을
영원의 빛으로 바꿔버린
근원의 비밀을 알고 싶었습니다.
그 지식에 넘치는 사랑의 넓이와 길이와
깊이를 누가 측량할 수 있겠습니까?

<화가의 작업노트 중>

# 12

## 또 다른 고통

곶자왈 시리즈, 밭 볼리기

간경화는 암으로 이어졌다.

풍채 좋던 중년 남자는 점점 허리가 굽어가는 노인이 되어갔다. 일 년이 채 안 되는 시간 동안 아버지에게 찾아온 몸과 정신의 병은 그렇게 그에게서 많은 것을 앗아갔다.

정신이 온전해지는 것은 아버지에게 또 다른 고통이었다. 죽음을 향해 초라하게 굽어져 가는 자신과 더욱 선명하게 마주하게 되었을 것이다. 정신이 온전해지면 온전해질수록….

거실에 있던 화구들은 다시 지하실로 옮겨졌다. 가족들을 보는 것은 또 다른 고통이었을 것이다. 대부분의 시간을 지하실에서 캔버스와 씨름하거나, 책을 읽거나, 기도를 하며 흘려보냈다. 때로는 낮은 흐느낌이 지하실에서 새어 나오기도 했다. 하지만 쉽사리 그 지하실 문을 열 엄두가 나지 않았다. 정신이 온전해진 아버지에게 전할 어떤 위로의 말을 찾기가 힘들었다. 그리고 아버지가 부담스러웠고… 한편으론 원망스러웠다.

아버지가 처음으로 그린 것은 한라봉 정물화였다. 그림을 오랫동안 그리지 않아 굳은 손과 감각을 깨우기 위해서라고 했다. 수십 편의 한라봉 정물화가 그려졌다. 며칠 후에 거실 구석에 한라봉 정물화가 걸렸다. 그러다가 다음날 그 그림을 떼어내고 다시 지하실로 가져 내려가기를 몇 번이나 반복했다. 그림이 떼어져 나간 거실 구석이 시리게 느껴졌다.

아버지를 서서히 회복시켰던 것은 제주의 대자연과 그 속에 녹아 들어 있던 유년의 기억이었다.

한라봉 정물화 위에 '곶자왈 시리즈'가 그려지고, 제주의 오름이며 밭일하는 제주의 옛 모습이 그려지기 시작했다.

〈박유승 작, 한라봉(Hala Tangerine), 캔버스에 아크릴릭, 44×53.5cm〉

〈박유승 작, 곶자왈 시리즈─선흘 동백동산(Gotjawal Garden), 캔버스에 아크릴릭, 72.7×60.6cm〉

앞으로 그려내려고 하는 주제 중에 곶자왈 시리즈의 종자 그림이다. 제주 생태계의 보물인 오름과 곶자왈은 사실적 표현으로는 그 본질의 핵심을 끌어낼 수가 없다. 음악을 틀어놓고 춤을 추다가 타격하듯이 붓을 문지르고 속사로 붓질하고 색을 칠한다. 곶자왈 선흘 동백동산, 색과 생명이 비밀스럽게 감추고 있던 속살이 드러나고 그림은 결국 육필로 춤추는 그림이 된다.

〈박유승 작, 곶자왈시리즈—사랑의 노래(Gotjawal: Song of Love), 캔버스에 아크릴릭, 130×162cm〉

제주 생태계의 비밀 속살 곶자왈,

태고로부터 서식 된 생명으로 어우러져

천태만상의 화음으로 생명을 노래한다.

폭풍의 소용돌이가 있는가 하면

때로는 세밀하게 흔들리는 바람 소리,

바위 이끼와 흐르는 물과 새들의 노래와

스물스물 엮어져 올라가는 넝쿨과

처처에 뿌리 내린 야생초들의 속삭임,

형상의 껍질을 벗겨내며 추상회화 속에서

청각적 이미지를 시각적인 것으로 변환시켜

곶자왈이 품고 있는 온갖 생명의 소리를

청보라 색 그리움과 사랑으로 콩콩 튀어 오르는

색의 음계(音階)와 화음(和音)을 만끽하고 싶다.

연주된 색채들이 다시 어우러져

곶자왈 생태숲의 소리로 변주되는

맛깔스럽고 앙증맞은

오래 보아도 물리지 않는,

추상의 경지를 누리고 싶다.

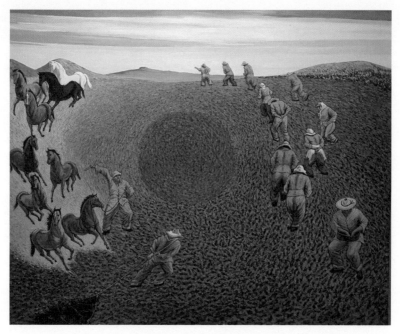

〈박유승 작, 밭 볼리기(Tamping the Earth), 캔버스에 아크릴릭, 132.5×162cm〉

제주인의 밭 밟기를 통하여 회화의 본질, 더 나아가서 제주인의 정체성을 확실하게 드러내고 싶어 수십만 번의 터치를 반복하며 내 존재 전체를 이입시킨 그림이다. 가을걷이가 끝나고 나면 다시 밭을 일구고 씨를 뿌린다. 씨앗들이 바람에 날아가고 경사면의 밭에 폭우가 내려 씨앗들이 휩쓸려가지 않도록 밭 밟기를 해야 한다. 뱅듸밭(넓은 밭)을 가진 사람과 말을 가진 3가구 정도가 수눌음으로

반복하여 밭 밟기를 한다. 밭 밟기 중앙에는 덜 밟은 원형의 흙달(土月)이 생겼다. 후에 이 흙달 안으로 모여 밭 밟기를 하고 소나무 가지를 엮어 만든 끄실퀴로 밭 밟기의 모든 발자국을 지우는 것으로 씨 뿌리기가 끝난다. 땀에 젖은 갈옷의 노래는 말을 모는 사내의 말몰이 소리, 휘파람과 함께 한라산록으로 메아리친다. 이 그림을 완성하고 나서 그동안 바로 이런 그림에 나는 목말라했던 것을 깨달았다.

<화가의 작업노트 중>

# 기적

야곱의 꿈

기적이 일어나기를 기대했다. 아버지의 정신과 육체를 지배했던 병도 치유되고, 당신의 그림도 세상의 주목을 받게 되는 그런 기적 같은 일들이 앞으로 펼쳐질 수도 있다는 기대가 언제부터인지도 모르게 마음 한구석에서 피어올랐다.

하지만 기대했던 일들은 일어날 기미조차 보이지 않았다. 투병은 어느덧 일상이 되어버렸다. 아버지는 매일 수십 알의 약으로 육체와 정신을 지탱해야만 했다.

다시 시작한 작품 활동도 버거워만 보였다. 그의 그림에 작은 관심조차 보이지 않는 세상이 차갑게 느껴졌다.

기적을 바라던 몰래 품은 그 마음은 시간과 함께 연기처럼 사그라져 갔다. 일어나지도 않을 기적 따위에 기대려 했던 어리고 나약한 내 모습을 들켜버린 것만 같아서일까, 마음의 빈자리에 수치심 같은 감정이 밀려들어 왔다. 그 수치심이 아버지를 향한 원망과 냉소로 바뀌어 갔는지도 모르겠다.

마음 한구석 기적을 품었던 것은 나뿐만은 아니었다. 세상이 알아주지 않는 늙고 병든 무명의 화가로 당신의 삶이 끝나지만은 않을 거라는, 지금 겪고 있는 고통 뒤에는 상상도 못 할 축복이 찾아올 거라는 생각은 아버지에게 기대나 바람 이상의 것-마치 신앙 같은-으로 자리 잡기 시작했다.

'야곱의 꿈'이라는 그림에서 나는 당신의 그런 마음들을 어렴풋이 읽을 수 있었다.

붓을 다시 잡은 아버지는 처음에는 제주의 자연을 주로 그리다가 언제부턴가 성서의 이야기들을 화폭에 담기 시작했다. 그중 가장 눈에 띄던 초창기의 그림이 '야곱의 꿈'이다.

야곱은 아브라함의 손자이자 이삭의 아들이다. 야곱이 낳은 12명의 아들은 12지파로 나뉘고, 이는 고대 이스라엘이 국가를 이루는 근간이 된다.

야곱은 '장자권' 문제로 그의 아버지 이삭과 형 에서를 속였다가 형의 분노를 피해 광야로 도망치게 된다. 광야에서 밤을 지새우다가 돌을 베개 삼아 잠이 든 야곱은 천사들이 하늘에서 계단을 걸어 내려오는 꿈을 꾼다. 이 사건의 이름이 '야곱의 꿈'이다.

야곱의 신 '야훼'는 그의 꿈에서 그의 할아버지 아브라함과 맺은 언약을 상기시키며, 장차 생길 그의 자손들에게 축복을 내려준다.

성서의 중요한 장면인 '야곱의 꿈'을 배경으로 한 역사적인 그림들이 많이 남아 있다.

렘브란트, 주세페 리베라 등 유명한 작가들도 이 이야기를 그림으로 남겼다. 그들은 잠든 야곱, 그리고 천사의 발현 등 성서가 묘사하는 바를 큰 군더더기를 붙이지 않고 있는 그대로를 그려내고 있다.

아버지의 '야곱의 꿈'은 잠이 든 야곱을 왼편 하단에 배치하고, 나머지 공간은 야곱의 인생에서 성취된 신의 축복-많은 가축 떼와

종들, 자식들 그리고 그 축복을 누리는 노년의 야곱의 모습-으로 채워 놓았다.

사물이나 어떤 이야기를 추상화해서 캔버스에 담아 오던 평소 아버지의 그림에서 보이던 것과는 다른 낯선 표현 방식이었다.

잠든 야곱의 얼굴이 아버지의 얼굴과 무척이나 닮아있다고 나는 생각했다.

죽음의 그림자가 다가오고 있는 아버지의 붓끝에 묻어난 조급함이 보이는 것만 같기도 했다. 신의 축복이 천사의 발현을 통한 예언이 아니라 이제는 실제 모습으로 눈앞에 나타나야 할 것 아니냐는 신을 향한 항의도 담겨 있지 않을까, 하는 불경한 생각을 하기도 했다.

그 그림 앞에서 나는 종종 두려움을 느꼈다. 오지 않을 축복, 이뤄지지 않을 기적을 갈구하는 아버지의 갈망이 느껴져 마음 한편이 쓰리기도 했다.

아침 일찍부터 밤늦은 시간까지 눈에서 진물이 날 정도로 그림에 몰입하는 그 집착이 아버지의 상태를 더 나쁘게 몰고 갈 것만 같았다.

속마음을 잘 드러내지 않는 사람이었지만 당신의 그림을 향한

자부심을 간혹 드러내기도 했다. 신의 주신 영감으로 그린 그림이라는 식으로 당신의 그림에 스스로 지나친 평가를 하기도 했다. 그런 이야기를 들을 때면 과대망상 같은 정신 이상 증세가 다시 시작된 것은 아닐까, 두려움과 걱정도 몰려왔다.

병든 노인의 육체와 정신으로 무엇을 그리도 추구하고 갈구하는지 이해할 수 없었다.

속된 말로 아버지가 노욕을 부리는 거라는 생각에까지 이르기도 했다. 아버지 당신을 위해서나 가족들을 위해서라도 마음의 혼란과 아픔을 내려놓고 담담하고 차분하게 남은 생을 살아가시라고 이야기하고 싶었던 순간도 있었다.

하지만 아버지가 캔버스 앞에 앉아 있는 시간이 늘어날수록, 완성된 그림이 차곡차곡 쌓여갈수록, 기적을 바라는 아버지의 마음은 더 커져만 갔고, 그럴수록 나는 그런 아버지를 위태롭게 지켜봐야 했다.

〈박유승 작, 야곱의 꿈(Jacob Dreamed), 캔버스에 아크릴릭, 132.5×162cm〉

2008년 11월, 죽음의 음침한 골짜기를 빠져나와 겨우 걸음마를 내디딜 수 있을 때쯤, 서울에서 열리는 어느 집회에 참석하고 인사동에서 그림들을 보고 빠져나올 때, 성령님이 속삭이듯이 말했다.

- 너에게 수십억을 호가하는 그림들을 그리게 하겠다.
- 나는 늙고 병들어서 그럴 가능성은 전무한데요?
- 네가 그린 그림들은 이스라엘의 국보가 될 것이다.

- 나는 무능하고 약하고 미련한 자인데 내게서 뭘 바라세요?
- 너의 순종을 받았다. 네 인생의 발자취가 보석처럼 수놓아질 것이다. 그 모자이크는 심히 아름다울 것이다.

성령에 취해서 지혜와 계시의 영으로 그려진 황홀한 그림. 이스라엘의 시작, 이스라엘의 모든 것, 기름부음으로 충만한 이 그림이 이스라엘에 가면 국보급 그림이 되는 것은 당연해 보인다.

- 우리 조상 야곱이 이 우물을 우리에게 주셨고 또 여기서 자기와 자기 아들들과 짐승이 다 마셨는데 당신이 야곱보다 더 크니이까? 예수께서 대답하여 이르시되 이 물을 마시는 자마다 다시 목마르려니와 내가 주는 물을 마시는 자는 영원히 목마르지 아니하리니, 내가 주는 물은 그 속에서 영생하도록 솟아나는 샘물이 되리라.(요4:12-13)

<화가의 작업노트 중>

# 형님, 죄송합니다. 용서하세요

하늘 길

수의로 온몸을 감싼 아버지는 작고 나약해 보였다. 어쩌면. 죽음과 탄생은 맞닿아 있는 것일지도. 속싸개로 온몸을 감싼 신생아와 관 속의 아버지 모습이 겹쳐 보였다.

탄생이 기쁨, 감동, 신비함 같은 온갖 감정을 솟아나게 한다면 죽음에는 미움, 원망 같은 얼어붙은 감정을 녹이고 허물어뜨리는 힘이 있는 건 아닐까.

오랜 시간 아버지와 마음의 장벽을 두고 보이지 않는 대립각을 이루며 지내 온 어떤 사람이 있었다. 서로 다른 생각과 신념에서 시

작된 그 대립은 그 무엇으로도 중재 될 수 없을 것이라 나는 생각해 왔었다. 두어 달 전쯤 그가 아버지가 입원한 병실을 찾아왔다. 어머니에게 건네 들은 바로는 많은 대화가 오고 가지는 않았다고 한다.

"형님, 죄송합니다. 용서하세요."

병색이 짙어가는 아버지에게 그는 마지막으로 이 말을 남기고 돌아갔다고 했다. 자기 생각이 확고하고, 자존심도 강한 사람이기에 그저 예의를 지키기 위해 마음이 없는 말을 하지는 않았을 터. 오랜 세월 켜켜이 쌓여 왔을 마음의 묵은 때를 벗겨 낸 것이 무엇인지 그때 나는 알지 못했다.

관이 닫히기 전, 작고 나약해진 아버지의 모습을 마지막으로 눈에 담아야 하는 순간.

형님… 죄송합니다… 용서해주세요…. 그 말을 내뱉었던 그 사람의 마음 어딘가를 휩쓸고 간 소용돌이가 마침내 나를 향하고 있었다. 그 소용돌이는 나도 모르는 사이 날카롭고 딱딱해진, 아버지를 향한 바위 같은 감정을 한순간 두 동강으로… 돌덩이들로… 자갈로… 먼지로 해체시켜 놓는 듯했다. 실망, 미움, 섭섭함, 이해할 수

없음. 아버지를 향해 품었던 얽히고설킨 차가운 감정들이 눈 녹듯 사라져 버리고 있음을 나는 느꼈다.

〈박유승 작, 하늘 길(Way to Heaven) 캔버스에 아크릴릭, 91×91cm〉

하늘 길,

이 땅의 삶을 마감하는 그 순간

영원으로 난 길이 있다고 했다.

지렁이가 밭고랑을 기며 촉수를 내밀어

그 눈과 귀로 더듬듯이 살아온 인생이 끝났을 때,

육체를 벗어났다는 자각도 없이

자신의 허물이 누워있는

어둡고 축축한 땅을 벗어날 때

지렁이 시야로 보던 세계도 사라졌다.

새로운 소리가 들렸다.

어떤 것과도 비교할 수 없는

생생하고 아름다운 사운드였다.

빛이 내려왔다.

천천히 회전하는 황금빛이 섞인

순백색 빛줄기와 그 속의 소용돌이,

깊은 우물처럼 빛의 터널로

회전하는 빛 속으로 들어갔다.

새로운 세상이 펼쳐졌다.

상상할 수 없는 초월적인 세계.

지구의 언어로는 표현 불가능이다.

이 세계 가운데 나는 새로 태어났다.
주변에 만발한 꽃과 초원 숲과 시냇물
들판 여기저기에 사람들이 보였다.

어떤 지구의 언어로도 표현할 수 없는 황홀한 세상.
날고 있는 내 옆에 누군가가 있었다.

수백만 마리의 나비 떼가 거대한 파도처럼 숲 위로
현란한 색채의 강물이 되어 하늘을 가로질러 날고 있었다.

-여기가 어디지?
-나는 누구지?
-내가 왜 여기에 있지?

질문을 던질 때마다 빛과 색채와 사랑과 아름다움이
마치 대양의 파도처럼 부서지며 답은 즉각적으로 주어졌다.

-그대는 진실로 사랑받고 있어요.

-당신은 그 무엇보다도 소중한 존재입니다. 영원히요.

-두려워할 것은 아무것도 없어요.

지상에서는 한 번도 본 적이 없는

사랑을 넘어선 것 같은 그런 눈빛을 보았다.

그 메시지는 바람처럼 나를 통과했고

깊은 안도감이 파도처럼 밀려왔다.

나는 구름 속에 있었다.

높은 곳에 희미하게 반짝이는

투명한 구체 모양의 존재들이

하늘을 가로질러 날면서 그 뒤로 기다란 선을 남겼다.

성가처럼 거대하게 들리는

사운드가 위쪽에서 들렸다.

그곳은 듣는 것과 보는 것이 분리되지 않아

희락의 극치로 물결치는 그들의 노래를 볼 수 있었다.

신성한 산들바람처럼 모든 것은

구별되면서도 아름다운 화합과 일치였다.

빛의 존재,

황홀하도록 눈부신 구체와 나 사이에

청정하게 광대한 공간이 가로놓여 있음을 알았다.

중심근원(The Core), 그렇게 부르고 싶다.

거기서 뿜어져 나오는 것은

-사랑-이다.

인생은 창조주의 영원한 사랑의 빛을 찾아

그 중심근원으로 가는 길이며 도정임을 깨달았다.

인생은 아름답다.

언젠가 나에게도 육의 가죽을 벗는 그 날이 오면

제주의 상공으로 솟아올라 회전하는 순백색의 빛줄기와

장엄한 사운드와 빛의 터널을 지나 펼쳐지는 경관과

사랑의 빛으로 나를 덮어주실 중심근원,

오직 사랑이신 천국의 주님을 뵙고 싶다.

-그가 빛 가운데 있는 것같이 우리도 빛 가운데 행하면 우리가 서로

사귐이 있고 그 아들 예수의 피가 우리를 모든 죄에서 깨끗하게 하

실 것이요.(요일 1:7)

(※하버드 신경외과 의사 이븐 알렉산더 저서 '나는 천국을 보았다.'

7일간의 임사체험을 읽고)

<화가의 작업노트 중>

## 15

# 원시의 기억

앞오름 안개를 부르다

.

입관예식이 끝나고 조문객들의 발걸음이 이어지기 시작했다. 반가운 사람들, 낯익은 얼굴들, 생소한 이름들.

"참 멋진 분이셨는데…."
"선생님께 도움을 많이 받았지."
"나를 많이 아껴주신 분인데…."

조문객들은 경쟁이라도 하듯 아버지에 대한 저마다의 기억들을 꺼내놓는다. 아마도 그들을 이곳까지 이끈 것은 아버지에 대한 저

마다의 기억 때문이리라. 이제는 아버지에 대한 모든 것-그 얼굴, 그 목소리, 그 체온, 그 체취-을 기억에 의존해야 한다. 그 사실이 묘한 긴장감을 가져다주었다.

생각의 한편에서는 시간이 갈수록 희미해져 갈 아버지에 대한 기억들을 붙잡아 둘 방법을 헤아리고 있었다. 그리고 또 한편에서는 아버지를 외면하고 내몰았던 냉정했던 내 모습들이, 순간순간들이 기억 어딘가를 두드리고 있었다. 기억을 남기려는 욕구와 기억을 지워버리고 싶은 충동이 함께 일어나던… 아버지를 잃은 지 만 하루가 되어가던 그때. 슬픔이 머문 자리에 죄책감이 밀려오고 있었다.

사랑하고 존경했지만, 또한 원망하고 미워했었다. 건강하기를, 잘 되기를 기도했지만, 또한 아버지의 존재가 부담스럽기도 했다. 언제부터였을까. 아버지를 향한 두 마음이 시작되었던 것이. 아버지에게 처음으로 종아리를 맞았던 그때… 내가 알아서 할 테니 날 좀 가만 놔두라며 신경을 곤두세웠던 사춘기의 어느 날… 세상을 보는 눈이 나와는 다른 아버지를 낡은 세대로 규정했던 20대 그 시절… 내가 어떻게 할 수 없는 아버지의 믿음 혹은 고집에 입을 다물어야겠다고 생각했던 그 날… 이었을까.

아버지 영정사진 앞에 국화 송이가 쌓여갈수록, 아버지에 대한 저마다의 기억의 조각들도 쌓여갔다. 모두 따뜻하고 좋았던 기억들. 그 기억의 조각들이 내 가슴을 콕콕 찌르는 것만 같았다. 좋을 때든 힘들 때든 어쩔 수 없이 함께여야 했으니, 서로의 민얼굴을 가까이 마주하며 긴 시간을 살아왔으니 좋은 기억만 남을 수는 없는 거라고 항변하고 싶었다. 그 누구 묻거나 따지는 이가 없었는데도.

조문객들의 발걸음이 멎고, 늦은 밤이 되었다. 어머니, 누나, 형, 동생, 나. 이렇게 가족들만 빈소에 남겨졌다. 우리는 서로에게 어떤 기억을 갖고 있을까. 우리는 서로 사랑하고, 미워했다. 서로 의지하고, 서로 냉정하게 돌아섰다. 어려운 시절을 함께 이겨냈고 또한 서로 원망했다. 어쩌면 그것이 가족의 숙명일는지도 모르겠단 생각이 들던 그때쯤.

"너희들 낳았을 때 아버지가 얼마나 좋아했는지 아니?"

빈소 한쪽에 마련된 공간에 이부자리를 펴던 어머니가 무심코 내던진 한마디. 그 한마디에 갓난아기를 안고 기뻐하고 감격하는 아버지의 표정이 떠올랐다. TV나 사진으로 보아오던 일반적인 이미

지들이 순간 떠오른 것이라고… 처음엔 그리 생각했다. 그리고, 생각의 다른 한편에서는 세포 어딘가에 각인된 기억이 어떤 힘에 의해서 36년이 흐른 지금 영화처럼 펼쳐지고 있는 건 아닌지, 그 가능성을 계산해 보고 있었다. 그것만으로도 죄책감으로 눌려있던 마음이 가벼워졌다. 탄생 그 자체로, 존재 하나만으로 나는 아버지에겐 기적이고, 행복이었을 테니.

순간, 유년 시절의 기억을 꺼내 캔버스에 옮긴 아버지의 그림들이 스쳐 지나갔다. 기억을 거슬러 올라가고 올라가 티 없이 맑디맑았던 그 시절과 조우하는 것. 그것이 어쩌면 몸과 마음의 병으로 황폐해진 삶을 버텨내게 해준 힘일지도 모르겠다는 생각이 들었다. 나는 그렇게 아버지의 삶의 궤적과 그 속에서 건져 올린 그림들에서 갈 곳 없는 마음을 위로받고 있었다.

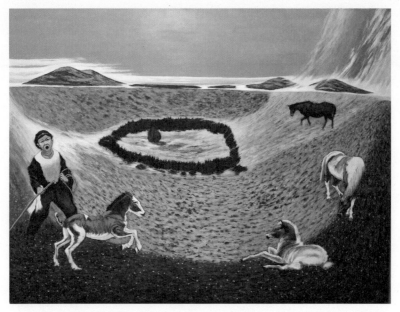

〈박유승 작, 앞오름-안개를 부르다(Oreum Awakening Mist), 캔버스에 아크릴릭, 97×130cm〉

그림의 출발은 본능적으로 존재의 원초성을 추적하는 것으로부터 시작합니다.

제주를 두른 돌무더기와 억새 바람, 해녀의 숨비소리, 땀이 밴 갈중이 노래와 토박이 남녀의 사랑, 중산간에 뛰어노는 망아지와 진한 안개를 술을 담그는 것처럼 내 의식 안에 담아 밀봉시켜 둡니다.

그림으로 가져갈 만큼 발효가 되면 뚜껑을 열고 익은 향기를 맡아

봅니다.

제주의 원시(原始)는 그렇게 사냥됩니다.

안개가 피어오르는 가을,

앞 오름에 올랐을 때의 체험을 언젠가는 화폭에 담고 싶었습니다.

어떤 주제들이 유년의 기억으로부터

바람에 날리는 씨앗처럼 의식 속으로 날아옵니다.

망아지가 뛰어다니고 말 울음 사이에서

어린 말테우리가 등장합니다.

구름이 찢어지다가 중산간의 오름 군락으로 내려옵니다.

하나의 세계가 회화로 구성되기까지는 작은 화면에서 큰 화폭으로

다듬어지면서 정성스럽게 여과되는 시간을 거치게 합니다.

적황색으로 물든 제주의 오름 군락을 에워싸는

안개를 만나는 일은 그리 어려운 일은 아닙니다.

말테우리의 휘파람과 외침이 안개를 불러온다고

어린 시절에 들은 적이 있습니다.

파르티잔(Partizan)처럼 은밀하고 낮은 포복으로 오름의 능선을 타

고 스며들어오는 안개는 소름이 돋을 만큼 두렵기도 하고, 무엇인
가 의지를 지닌 체 다가오는 낯선 세계의 존재 같았습니다.

화면의 각 주제의 맥이 이어지고
생태계가 형성되어 볼거리가 배가 됩니다.
그림을 그리는 화가는 그림 속의 소년과
동류가 되어 안개 사이에서 합류합니다.
한라산과 가을 꽃향유가 깔린 오름 군락을 덮은 안개는 아론의 수
염과 옷깃에 내린 헬몬산 이슬보다 더 신령해 보입니다.(시133:1-3)

<화가의 작업노트 중>

# 잠들지 않는 밤,
# 아직 잠들지 않은 그 시간들

이 땅

그럼에도 불구하고… 비참했을 것이다. 어느 대학병원 장례식장,
조문객들이 다 떠난 빈소 어딘가에 누워서 나는 그렇게 생각했다.
아무리 아름답게 포장하려고 해도, 힘들고 배고파도 낭만적이었던
시대였으리라 애써 우겨보려 해도, 아버지는 현대사의 가장 어두
운 터널을 지나왔고, 그 시대의 평균보다 더 어려운 삶을 견뎌와야
했을 것이다. 잠을 청해 보려 했지만, 자꾸만 그런 생각들이 머리
를 맴돌았다. 어머니의 숨소리, 형의 뒤척이는 소리에 집중하며 생
각을 떨쳐버리려 해도 허사일 뿐. 생각은 꼬리에 꼬리를 물다 결국
1947년 12월, 제주도 화북동 어느 변두리 마을에까지 이르고야 말

앗다. 오랜 산통 끝에 태어난 아기 울음소리가 구슬프게 울리던…
아버지의 삶이 시작되었던 그때, 그곳.

아버지가 태어나고 첫 돌이 채 되기 전이라고 했다. 나의 할아버
지. 그러니깐 아버지의 아버지가 동네 어귀에서 심장에 관통상을
입고 스러져간 것. 아버지는 할아버지 이야기하는 것을 그리 좋
아하지 않았다. 4.3이 다가오거나 할아버지의 제삿날에는 의무감
처럼 할아버지 이야기를 들려주었던 기억이 남아 있다. 그 이야기
도 그 당시 직접 피해자였던 할머니와 친척들의 생생한 기억에서
비롯되었을 것이다.

할아버지는 우직하고 곧은 성품의 청년이었어. 광복 직후 혼란
스러웠던 시절, 할아버지는 지역 청년들과 함께 나라의 앞날을 고
민하던 지식인이라면 지식인이었지…. 늘 이렇게 시작되었었다. 아
버지가 들려주었던 할아버지 이야기는. 할아버지 이야기를 하는 아
버지의 눈은 슬퍼 보이기도 했고, 이런 이야기를 해도 되나 하는 떨
림도 느껴졌다. 어린 시절에는 몰랐다. 할아버지 이야기를 꺼낼 때
마다 느껴지는 머뭇거림과 두려움의 의미를.

1948년 4월 3일. 남한 단독 선거를 둘러싼 좌우의 대립이 시작되

었다. 단독 선거를 반대하는 남로당 사람들은 할아버지에게 무장 유격대에 합류할 것을 권했지만, 할아버지의 생각은 그들과 달랐다고 한다. 그 대가는 죽음이었다. 1948년 8월 15일 이승만 정부가 수립되고 남로당을 위시한 좌익세력에 대한 대대적인 진압이 진행됐다. 제주는 좌익과 우익으로 나뉘어 이웃과 이웃이, 형제와 형제가 서로를 죽고 죽이는 학살이 이뤄졌다.

할머니는 남편을 잃은 슬픔을 미처 토해낼 새도 없이 공포에 떨며 남은 자식들을 어떻게든 먹여 살려야 했다. 그러던 어느 날 진압군이 아버지의 집을 둘러쌌다고 했다. 할아버지가 단독 선거를 반대하는 폭도 세력들을 평소에 가까이했으니 이 집도 폭도집안이라며 총부리를 겨누었다고 했다.

"그때 너희 할머니가 진압군에 들어간 동네 청년을 알아보고 그 사람 멱살을 잡은 거야. '너 우리 남편이 폭도들한테 죽은 거 똑똑히 알고 있으면서 어떻게 우리를 폭도로 몰아 죽일 수 있어!' 그렇게 할머니가 눈을 부라리면서 항변을 하니깐 그들도 꼼짝을 못한 거지."

한 번도 아버지의 입에서 가족 모두가 몰살당할 뻔했던 그 이야

기를 들어본 적이 없다. 아버지가 더 이상 말을 이어나가지 못하면 어머니가 나머지 이야기를 들려주었다.

"너희 할아버지가 그렇게 돌아가셔서… 아빠랑 온 가족이 살 수 있었던 거야."

어머니는 마지막에 항상 이 이야기를 빼놓지 않았다. 그때마다 어린 나는 아버지의 표정을 살폈다. 굳게 다문 입술 위로 많은 것들이 담겨 있던 눈빛. 수십 년의 시간을 넘어 4.3은 나에게 아버지의 그 눈빛으로 기억되어 있다. 많은 이야기가 있지만 다 할 수 없는 이야기, 왜 그래야만 했는지 아직도 다 이해할 수 없는 이유들.

아마 할아버지 이야기를 해주던 그날 밤. 아버지도 지금의 나처럼 생각이 꼬리에 꼬리를 물고 잠을 청하지 못했을지도 모른다. 아버지를, 그가 살아야 했던 삶을 생각하며.

잠들지 않는 밤, 아직 잠들지 않은 그 시간들… 아버지의 시간들.

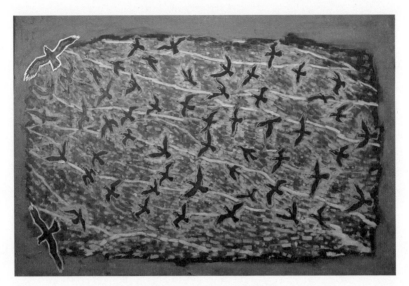

〈박유승 작, 이땅(Our Foothold), 캔버스에 아크릴릭, 61×91cm〉

제주4.3평화공원, 창공 가득 까마귀가 날아올라 우짖는다. 내려다 본 땅은 무덤들이 가득한 억새 날리는 적황색의 초원이다. 죄와 사망의 땅, 그 위에서 하늘을 덮은 까마귀의 군무가 처연하다. 하늘에서 소요가 일어난다. 진중으로 날아든 제주 독수리, 매 때문이다. 영역 싸움, 독수리와 까마귀 사이에서 격한 싸움이 일어난다. 까마귀는 결속력이 강하다. 자기 영역으로부터 패잔하는 독수리가 무리에 쫓겨나고 까마귀 군단은 까악 까악 승전가를 부르며 군무를 시작한다.

오늘 이 땅의 실존은 슬프고 절박하다. 인간이 영원한 세계에서 누리게 되는 희락과 기쁨을, 전쟁에서 잠시 승리한 까마귀의 기쁨과 어찌 비교가 되겠는가? 죽어 천국에 다녀온 임사 체험자가 쓴 책에서 내 인생에서 보았던 모든 기쁨을 합한 것의 백만 배의 기쁨, 영원에 펼쳐진 백만 배의 희락이 그곳에 있다고 했다. 은유적으로 그려진 백만 배의 기쁨을 내 가슴에 달아 두고 마음이 가난하고 애통한 자들을 초청하고 싶다. 천국을 침노하여 백만 배의 기쁨을 쟁취하기까지.

\<화가의 작업노트 중\>

# 먼저 손을 내민 건 아버지였다

반딧불 인생

어머니의 잔기침 소리에 눈을 떴다. 시계를 확인하니 새벽 다섯 시도 채 되지 않은 시간. 선잠이 들었나 보다. 어머니의 얕은 숨소리가 파도처럼 귓가에 와 부딪힌다. 괜히 마음이 미어져 어머니를 등지고 고쳐 누워본다. 남편을 잃은 슬픔이, 삶의 무게가, 허망함이, 나이듦이 파도가 되어 자꾸 내 등 어딘가에 부딪히고 깨어지는 것만 같았다.

부모님 세대를 한 단어로 표현하라고 한다면 나는 '희생'이라고 답할 것이다. 자식들에게 자신들이 겪은 가난을, 삶의 어려움을 물

려주지 않기 위해 몸이 부서지도록 일했던, 그리고 그것이 삶의 큰 자부심이었던 세대. 아버지가 병을 얻고 나서도 자식들에게 짐이 될까 봐 당신들은 우리에게 짐짓 내색하지 않았다. 등이 쓰려왔다. 어머니의 얇은 숨소리에서 시작된 파도가 철썩철썩 내 등을 몇 번이고 때리는 것만 같았다.

어떻게든 잠을 청해 보려 했지만, 보다 더 묵직한 것이 내 등을 때렸다. 그것은 아버지와 갈등하며 지낸 온 시간들에서 비롯된 파도였다. 갓 성인이 되고 난 그때쯤이었을까? 아버지와 나 사이에 물과 기름처럼 섞일 수 없는 무언가가 존재하고 있음을 어렴풋이 알게 되었던 때가. 어떤 현상에 대한 정반대의 해석과 평가를 마주했을 때. 좌우로 나뉜 각자의 정치적 입장을 확인했을 때. 처음에는 당황했고, 그다음에는 분노했다. 그리고 시간이 지나자 냉정히 외면했고, 무겁게 침묵했다. 아마 20대 중반 이후부터 아버지와의 관계는 늘 그래 왔다.

그러던 중에 아버지에게 병이 찾아왔다. 냉랭했던 마음이 녹아내릴 만도 했지만, 마음은 그렇게 쉽게 변하는 것이 아니었다. 치기 어린 내 눈엔 병든 아버지는 여전히 '꼴통보수'였고, 기득권 세력이었다. 아버지에게 정치적인 입장이라는 것은 애국이었고, 정체성이었

다. 나에게는 기성세대를 향한 불만이었고, 젊은 혈기를 분출할 수 있는 통로였다. 그러니 서로 불편하고 섭섭할 수밖에 없었을 것이다.

마음이 바뀐 것은-어쩌면 마음이 무너져내린 것은- 아버지였다.

"아빠는 이제 아무것도 필요 없대. 다 부질없대. 나라 앞날이 어떻게 되고, 정치가 어떻게 되는 거… 다 알아서 돌아가게 돼 있는데 왜 그렇게 그런 거에 집착하면서 살았는지 모르겠대. 그냥 이제 좀 편히 쉬었으면 좋겠대."

병색이 짙어지기 시작하던 어느 날, 어머니는 자기에게 털어놓은 아버지의 고백을 중얼거리듯 나에게 들려주었다. 그제야 나는 내가 정말 중요한 걸 놓쳐 버렸다는 걸 깨달았다. 스스로의 얄팍한 정의감에 사로잡혀 속 좁은 아들 노릇을 해왔던 것이다.

먼저 손을 내민 건 아버지였다. 직접 나에게 표현한 것은 아니지만 '반딧불이'란 그림과 그 그림에 달아 둔 짧막한 글은 이제는 서로 간의 차가운 마음을 녹이고 다가가자는 조용한 울림으로 남아 있다.

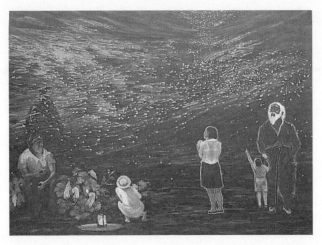

〈박유승 작, 반딧불 인생(Fireflies Shining over the Night), 캔버스에 아크릴릭, 91×116.5cm〉

제주의 푸른 밤, 오로라보다 더 아름다운 반딧불의 소용돌이, 밤이면 오므라든 호박꽃 속에 열마리쯤 반디를 잡아넣으면 밝은 호박꽃 초롱이 된다. 제주인의 정신의 표상인 방사탑은 반디의 군무에 휩싸여 있고 그것을 중심으로 밤하늘을 건너 생의 심연을 반추하는 노인의 시선과 호기심에 찬 손주는 별과 반딧불을 향해 소리친다. 호박꽃 넝쿨 아래서 사춘기 소녀를 훔쳐보는 고등학생의 눈길이 예사롭지 않다. 반딧불과 별이 비빔밥이 되는 밤에 세대와 세대의 대화가 어우러지며 반딧불 인생이라는 절묘함을 낳았다.

<화가의 작업노트 중>

# 지키지 못한 약속

오름 망아지

　한 다리 건너면 서로 다 아는 좁은 동네. 제주 사회를 흔히 그렇게 표현하곤 한다. 그런 연유로 경조사 문화도 다른 지역에 비해 발달한 편이다. 출상 전날 본격적으로 문상객을 받는 날을 일컫는 제주의 장례 풍습을 '일포'라고 한다. '일포'는 인산인해를 이루며 시끌벅적 한 것이 일반적인 모습. 하지만 아버지의 '일포'는 차분하게 진행되었다. 아버지는 고독한 사람이었다. 어머니의 표현으로는 '사람들과 잘 어울릴 줄 모르는 성격'의 소유자였다. 아버지도 시끌벅적한 '일포'는 마음에 들어 하지 않았을 것이다.

나는 아버지 성격을 닮은 터라 조문을 오는 사람들을 응대하는 일에 금방 피로감을 느꼈다. 한산한 틈을 타 바람이라도 쐴 생각으로 장례식장 밖으로 나왔다. 2월의 마지막 날, 응달에는 아직 녹지 않은 눈이 남아 있었다. 차가운 공기를 가르며 낯익은 얼굴이 다가왔다. 아버지의 친구분이었다. 꾸벅 인사하는 나에게 그는 "아휴 정말…" 하며 낮은 탄식을 내뱉었다.

'아버지와 마음을 나눈 유일한 고교 동창 친구'. 어머니는 나에게 그를 그렇게 소개하곤 했다. 아버지와 그의 우정은 고등학교 시절 문예부 활동에서 시작되었다고 했다.

"지역에 소문이 날 정도로 네 아버지는 글을 잘 썼지. 나는 당연히 소설가나 시인이 되어 있을 줄 알았는데, 화가가 되어 있어서 깜짝 놀랐어."

그가 아버지에 관한 이야기를 들려줄 때 빛나던 눈빛과 입가에 번지던 엷은 미소를 기억한다. 아버지와 그는 고등학생 시절 내내 바다와 오름을 누비며 우정을 쌓아갔을 것이다.

"우리 삼 년 후, 0월 0일 0시 여기서 다시 만나자."

고등학교 졸업이 다가오던 어느 날, 어느 오름 언덕바지에서 그는 아버지와 다시 만날 약속을 했다고 한다. 그렇게 졸업하고 두 사람 모두 제주를 떠나 타지에서 대학 생활을 했다. 시간이 흘러 그는 아버지와 약속한 그 날 그 시간, 그 장소에 나왔지만 끝내 아버지는 모습을 드러내지 않았다.

시간이 흐르고 흘러, 수십 년 후 두 사람은 동창회 모임에서 중년의 모습으로 다시 만났다.

"너 그 약속 기억해? 나는 그때 그 오름 아래서 몇 시간이고 기다렸는데."

반가움이 섞인 그의 물음에 아버지는 마치 고등학생 시절 여고생 앞에서처럼 얼굴이 빨개졌다고 했다.

"나도 기억하고 있었지. 그런데…"
"너도 기억하고 있었구나. 그런데, 왜?"

"그냥… 부끄러워서"

"……."

그는 더 이상 캐묻지는 않았지만, 아버지의 마음은 어느 정도 읽을 수 있었다고 했다. 멋진 성인이 되어 만나고 싶었지만, 여전히 가난했고 어디에도 정착하지 못한 채 방황하는 당신의 모습을 보여주기 싫었던 것이라고 그는 짐작했고, 아버지는 그의 짐작에 긍정도 부정도 하지 않았다고 한다.

아버지가 돌아가시기 며칠 전. 힘겹게 의식을 붙잡고 있던 그때. 그가 아버지의 병실을 찾았다. 그를 부른 건 어머니였다. 아버지의 의식이 사라지기 전에 그에게 마지막으로 아버지를 만날 수 있게 해야 할 것 같아서라고 했다.

"몇 달 후에, 날이 따뜻해지면… 미술관을… 개관할 거야… 그때 꼭 오렴…."

"그래, 그래. 내가 꼭 갈게… 꼭. 그러니깐 이겨내야지."

점점 꺼져가는 의식을 간신히 붙잡고 힘겹게 내뱉은 아버지의 말

에 그는 다시 한 번 약속했다. 그래… 내가 꼭 갈게… 꼭. 하지만 결국 지키지 못한 약속이 되어버렸다. 두 번이나 아버지 때문에 깨어져 버린 약속.

"아휴, 정말…" 하고 낮은 탄식을 내뱉는 그 앞에서 나도 얼굴이 빨개졌다. 두 번이나 지키지 못한 약속이 생각나서. 내 탓도 아닌데 그게 괜히 미안해서. 나를 뒤로하고 장례식장 안으로 들어가는 그를 가만히 바라보았다. 친구의 영정 앞에 서 있는 그의 모습을 마주할 용기가 나질 않아 끝내 나는 그를 따라 들어가지 못했다. 구석진 곳에 숨어 그가 돌아가는 모습까지 확인하고서야 발이 떼어졌다.

2월의 마지막 날. 친구를 잃고 돌아가는 그의 뒷모습에 성에가 서려 있다.

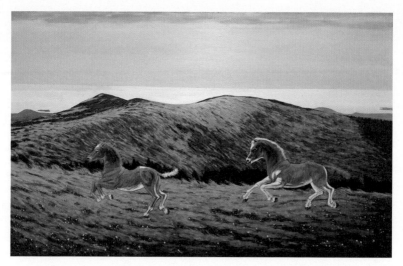

〈박유승 작, 오름 망아지(Ponies Over Oreum Hill), 캔버스에 아크릴릭, 72.5×116.8cm〉

제주 오름의 자유공간으로 망아지가 뛰어오른다. 원시의 바람이 불어오는 곳, 유려한 볼륨과 곡선으로 한라산 정상을 향하는 오름의 대열, 내 유년의 기억 저편에는 오름이 원형이 새겨져 있다.

어린 시절 내가 보았던 오름은 대부분이 민둥산이었다. 겨울이 지나고 봄이 깨어나려고 하는 시기가 되면 목초지 조성을 위한 화입(火入)이 시작되기 때문이다. 초저녁이면 마을 사람들은 동산으로 올라가 한라산 자락의 들판과 오름 군락으로 번지며 타오르던 불길을 밤늦게까지 바라보곤 했다. 생성과 소멸, 봄이 되면 검게 변해

버린 그 들판과 오름 등성이마다 제주의 속살인 야생화와 향기로운 초목들이 다시 자라기 시작하는 것이다.

그 후 화입이 금지되고 초등학교 시절부터 심어지기 시작한 삼나무의 묘목들이 지금은 울창하게 자라서 중산간 목초지의 경계와 밭의 방풍림의 주종을 이루고 있다.

들불축제가 있지만, 가끔 질풍처럼 불꽃이 날리던 화입이 그립다. 바람과 들불, 기억 속의 망아지가 오름 들판을 질주하는 기운 생동하는 그림이고 싶다.

<화가의 작업노트 중>

# 19

## 저 높은 곳을 향하여

물질 연습

　장례식의 마지막 날. 달력은 3월로 넘어갔지만, 새벽 공기는 여전히 겨울을 품고 있었다. 그 차가운 온도를 뚫고 발인 예식이 시작되었다. 아버지의 관을 멘 몇몇 사람들과 가족, 친지들이 영정사진을 품에 든 동생 뒤를 따랐다.

　"저 높은 곳을 향하여 날마다 나아갑니다. 내 뜻과 정성 모아서 날마다 기도합니다."

　운구차에 관이 실리는 그 과정 동안 찬송가가 흘러나왔다. 일부

러 외운 적도 없는 찬송가인데 내 입술에서도 그 가사가 나지막이 새어 나왔다. 시린 마음이 조금 데워지는 듯했다. 신앙의 힘일까. 아니면 익숙한 선율이 으레 주는 안정감 같은 것일 수도.

영혼이라는 것이 있다면, 그래서 장례의 과정 어딘가에서 아버지가 묵묵히 모든 과정을 지켜보고 있다면, 당신 또한 이 찬송가를 따라 불렀으리라.

신앙이 인생의 팔 할이었던 사람. 아버지는 그런 사람이었다. 신앙이라는 것. 그것은 나를, 우리 가족을 지켜주는 울타리 같은 것이었다. 내가 의지적으로 선택한 것이 아니라 그저 자연스럽게 환경으로 주어진 것이었다. 그래서 때로는 벗어나고 싶은 굴레이기도 했다. 유혹이나 회의감, 불합리함 같은 신앙을 버리고 싶은 삶의 순간순간들도 많았다. 그런 순간 가끔은 아버지에게 신앙이라는 것이 처음 생겨났을 것이라고-내가 추측해 왔던- 그의 인생 어느 한 순간을 떠올리곤 했었다.

32만 5천여 명의 한국군 파병. 대한민국 경제 발전의 초석. 명분 없는 전쟁. 고엽제 후유증…. 아직도 월남전에는 많은 수식어와 시

각이 따라붙는다. 그 전쟁에 20대의 아버지도 참전했었다. 그래서 내 머릿속 월남전에는 아버지라는 수식어가 가장 먼저 따라온다. 월남으로 향하는 배 위에서 추위와 두려움에 떨고 있었을 지구 상 가장 가난한 나라, 그중에서 가장 가난한 섬에서 온 한 청년의 모습이 그려진다. 모든 것이 가난 때문이었다. 학비와 생활비를 감당하려면, 조금이라도 더 나은 삶을 위해서 불가피한 선택이었을 것이다. 살아서 다시 돌아올지 장담할 수 없는, 멀어져 가는 고국의 땅을 바라보며 아버지는 그런 기도를 올렸다고 한다.

'정말 신이 있다면, 그곳에서 사람을 죽이지 않게 해주십시오.'

신앙이라는 것을 갖기 전 처음으로 해본 기도였다고 한다. 감당할 수 없는 두려움 앞에서 절로 눈이 감겼다고 했다. 죽지 않고 살아 돌아오게 해달라는 기도가 나올 줄 알았는데 그런 마음이, 기도가 어디선가 툭 하고 튀어나왔다고 했다.

그곳에서 아버지에게 주어진 보직은 사진병이었다. 차가운 총 대신 사진기가 자신의 손에 주어졌을 때 아마도 배에서 했던 기도가 떠올랐을 것이다. 파병 기간 내내 아버지의 손에는 사진기가 들려

있었다. 아버지에게서 들은 월남전 이야기는 여기까지다. 하지만 나는 그것이 아버지 신앙의 첫 발걸음이었으리라 짐작했고, 월남전은 그렇게 나의 기억 속에 자리 잡고 있다.

세상일에 별 관심 없는 사람. 어머니는 아버지를 그렇게 표현하곤 했다. 젊은 시절부터 아버지는 보이지 않는 어떤 세계를 추구하는 사람이라고 했다. 어린 시절 많은 죽음을 듣고 경험해야 했기에 자연스레 그리되었을지도 모를 일이라며.

고등학교를 졸업하면 고향에서 농사를 지으려 했던 자신에게 얼굴도 모르는 일본 친척 어른이 대학교 입학금을 지원하겠다는 소식을 들은 그때. 전쟁터로 향하는 배 위에서 올린 기도가 이뤄지는 것을 경험했던 그 시간들. 삶의 순간순간 부딪혔던 이해할 수 없는 상황들은 감추어진 세계를 찾아 나서게 하는 디딤돌이 되었을 것이다.

"내 주여 내 맘 붙드사 이곳에 있게 하소서. 이곳은 빛과 사랑이 언제나 넘치옵니다."

찬송가의 마지막 후렴구가 끝나고, 관은 운구차에 실렸다. 어머니는 참았던 울음을 터트렸다. 그 울음이 이 여정이 마지막을 향해 가고 있음을 일깨워 주는 듯했다. 그리고 나는 이 여정이 끝나면 나

의 삶도 조금은 달라질 것 같다는 생각을 했다. 사람이 죽으면 어디로 가는지, 영혼이라는 것이 있다면 그 무게는 얼마쯤 될지. 그동안 헤아리며 살지 못한 것들을 헤아리며 살게 될 것 같았다.

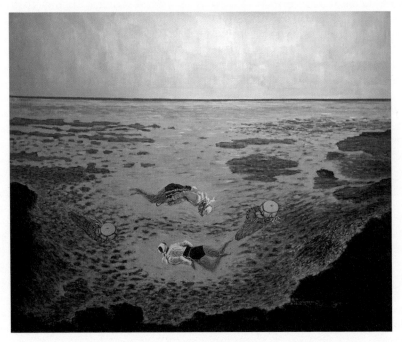

〈박유승 작, 물질 연습(Traning Diving), 캔버스에 아크릴릭, 130.3×162.2cm〉

나는 그림을 그릴 때 어떤 소재에 매이거나 형태 묘사에 실재감을
부여하기 위해 필요 이상의 양감이나 톤을 부여하려고 애쓰지 않습
니다. 아무리 그려도 갈증밖에는 묻어나지 않은 반복되는 현상의
묘법을 싫어합니다. 그린다는 행위와 사물의 형상이라는 피상성에
붙잡히지 않고 그것들에 착념하지도 않습니다.

내가 하고 싶어 하는 것은 감추어진 하나의 세계를 드러내는 것입니다. 그것은 인간의 내면 깊은 곳에 잠들어 있는 영적인 원초성의 심연을 길어내는 일입니다. 그것이 천국미술관의 그림들입니다.

100점의 그림이 전시되면 각각 100명의 작품으로 느껴지는 다양함과 신선함이 있는 그림을 그리고 싶습니다. 고통스러웠던 죽음의 경계를 여러 번 넘어왔기 때문에 이전에는 몰랐던 신비로 가득 찬 삶을 발견하고 추구할 수 있게 되었나 봅니다. 창조자를 향한 경외감으로 인하여 나의 삶은 만족스럽습니다. 나는 내 속에 있는 천국의 어린아이가 비손 강에서 보물을 줍듯이 천국의 보고(寶庫)에서 옛것과 새것을 내어 옵니다. 하나의 세계를 드러내기까지 대양의 깊은 물빛을 응시하며 근원의 빛과 색채를 불러옵니다. 화폭에 무수하게 중첩되는 터치까지도 영원에 닿은 지문(指紋)이 묻어나기를 바랍니다.

강력한 주제가 화면 가운데 존재하지만 그려진 현상의 형태는 오직 배후의 세계를 드러내기 위하여 치밀하게 구조된 감성의 유인(誘引)일 뿐입니다.

투명하고 서늘한 생명의 흐름 가운데로 불러들여 사람들로 하여금 창조의 비밀이 어떤 것인지를 보고 느끼게 하고 싶습니다. 하나님을 아는 것이 이 땅과 천국의 잔치이며 축제의 삶입니다. 그러나 사람들은 그의 비밀을 말해도 들을 귀가 없습니다. 그림을 그리던 무엇을 하던 그 비밀을 아는 자에겐 하루하루가 잔치입니다. 이 땅이 줄 수 없는 향연을 누리다가 삶을 마감하는 것조차도 지상 최대의 잔치가 될 수 있음을 알았습니다.

이른 봄, 고참 해녀를 따라 바다로 간 어린 새내기의 자맥질 훈련은 눈부신 녹색의 바다에서 녹아내려 태왁과 휘파람소리만 남긴 채 어디론가 사라질 것만 같습니다.

<화가의 작업노트 중>

# 중력을 잃은 세계

곶자왈

감추어진 세계를 찾기 위한 아버지의 여정은 당신도 인지하지 못할 만큼 아주 오래전부터 시작되었을지도 모른다. 예술은, 그림은, 그리고 아버지가 살아내야 했던 그 시대는 그 여정을 인도하기도 하고 때로는 아버지의 존재 자체를 삼키려 드는 파도와 같은 존재가 되기도 했다.

1950년 한국전쟁이 발발하고 많은 피난민이 제주로 건너왔다. 이중섭, 김창열, 홍종명 등은 제주로 피난을 와 제주미술에 많은 자산을 남기고 간 대표적인 예술가들이다. 홍종명으로부터 사사

받은 제주 출신 강태석 화백은 지금도 제주의 천재 화가로 회자되고 있다. 홍종명을 따라 상경하여 서울예고에 진학하고, 학생 신분으로 개인전을 열어 화단의 관심을 받기도 했고, 이후 서울대학교 미대에 진학하는 등 엘리트 코스를 밟는다. 그 이후 제주로 내려와 잠시 교편을 잡는다. 그 시절 문학소년이었던 아버지에게 미술에 눈을 뜨게 해준 것이 강태석 선생이었다. 지역에 소문이 날 정도로 글을 잘 썼던 당신이었지만 미련 없이 그림을 선택한 것도 아마 강태석 선생의 영향이 지대했으리라. 어쩌면 스승을 통해 아버지가 찾고자 했고 갈구했던 그 세계를 찾을 수 있으리라 기대했을는지도 모르겠다.

미대에 입학하고 서울살이가 시작되면서 아버지의 예술을 향한 갈망은 한층 커졌을 것이다. 몇 번인가 아버지는 어린 나에게 젊은 시절 예술에 젖어 살던 자신의 삶을 들려주었던 적이 있다. 아버지는 그 시절을 '갈증'이라는 한마디로 표현했다. 무엇을 해도 자신 안에 있는 갈증을 해소할 수 없었다고 했다. 예술을 발판 삼아 자신의 내면에 있던 온갖 아픔, 세상에 대한 분노, 막막한 미래에 대한 격정을 토해내며 그 목마름을 채우기 위해 몸부림쳤던 시간이 있었다고 했다.

서울생활. 화단에서 자신의 세계를 꽃피워 가는 강태석 선생을 가까이에서 보고 경험하면서 그 갈증은 더 타올랐을지도 모른다. 그 스승은 당신이 결코 가닿을 수 없는 세계였고 경지였기에. 하지만 한편으로 스승의 날것 그대로의 고뇌와 삶을 목격할 때면 중력이 없어지는 것 같았다고도 했다. 인생에 빛과 어둠이 공존하고 있다는 누구나 아는 그 사실을 그토록 선망하는 대상으로부터 확인할 때면 이 지구가 우주에 그저 둥둥 떠 있는 의미 없는 섬처럼 느껴졌다고 했다.

강태석 선생은 폐결핵으로 38세의 젊은 나이로 생을 마감했다.

세상 모든 것이 중력을 잃어 둥둥 떠올랐을 것이다. 유년 시절 자신을 품어 주었던 제주 바다가 둥둥 떠오르고, 오름 듬성이에 묻혀 있던 4.3으로 몰살됐던 그 유해들이 떠오르고, 산업화 시대를 이끌었던 회색 공장과 빌딩들이 떠오르고, 눈물을 토해가며 그려냈던 그림들이 떠오르고, 그러다 어느새 자신도 정처를 알 수 없는 어디론가 둥둥 떠다니고 있음을 자각했을 것이다. 그렇게 아버지와 아버지가 아는 모든 세계가 중력을 잃은 채 한동안 둥둥 떠다녔을 것이다.

하늘 같은 존재였을 그리고 그의 이상이었을 스승의 죽음 앞에
선 20대 끝 무렵의 아버지. 언젠가 그 아버지의 심정을 눈을 감고
상상해 본 적이 있다. 내 빈약한 경험과 상상으로는 모든 세계가
그 의미를 잃은 채 부유하는 그 모습 이상을 그릴 수는 없었다.

그 이후 아버지는 제주로 다시 내려와 시골학교의 미술 선생이
되었고, 어머니를 만나 가정을 꾸렸다. 중력을 잃은 세계도 다시금
그 무게를 찾았을 것이다. 하지만 목마름은 계속되었고, 자칫 누군
가 무엇인가 아버지를 흔들어 놓으면 아버지의 세계는 언제라도 중
력을 잃고 위태롭게 부유할 채비를 갖추고 있었다.

〈박유승 작, 곶자왈(Gotjawal Garden), 캔버스에 아크릴릭, 53×65cm〉

까마귀가 날아오르는 밀밭을 그린 두 점의 그림을 끝으로 권총 자살로 생을 마감한 화가가 있습니다. 37세, 반 고흐. 예술가들의 작품 속에는 그들 영혼의 모습이 담겨 있습니다.

아버지가 목사였기의 목사가 되고 싶어 했던 사람. 그러나 목사 고시를 넘지 못해 탄광촌으로 들어가 광부와 함께 막장으로 동행하기까지 무명의 전도자로 살고자 했습니다. 그러나 그것마저도 실패하였습니다. 자신에게도 평안으로 설득되지 않는 복음은 땀에 젖은

얼굴에 묻은 석탄가루와 함께 냉소가 되어 돌아올 뿐입니다. 밀밭 하늘에 드리워진 프러시안 블루, 까마귀 우짖는 어두운 청색의 심연 앞에서 절망으로 흐느끼던 고흐의 영혼을 보는 듯합니다.

오늘날 예술가들의 영혼에도 까마귀 나는 짙푸른 하늘과 밀밭이 펼쳐집니다. 고흐 자신은 진정한 예술가였지만 그를 변호하고 위로하여 파국을 막아줄 한 사람의 전도자를 얻지는 못했습니다. 아직도 황폐해진 밀밭으로부터 총성은 계속하여 울리고 있습니다. 그들 중에 단 한 사람에게라도 생명나무의 길을 전하고 싶습니다.

<화가의 작업노트 중>

# 불을 만나다
님의 초상

할머니가 세상을 떠난 것은 아버지가 고등학교 시절이라고 했다. 그렇게 아버지는 어린 나이에 고아가 되었다. 어린 시절 아버지와 다투거나 서운함 거리가 생길 때마다 어머니는 이 사실을 강조하곤 했다.

"할아버지는 갓난아기 때 4.3으로 그렇게 돌아가시고, 할머니가 세상 떠난 게 아빠 고등학교 시절이야. 그래서 한참 사랑받아야 할 때 그러질 못했잖니. 그때 사랑받고 자랐으면 그 사랑이 너희들에게 잘 이어졌을 텐데…. 네가 그러면 아빠는 더 괴로울 거야. 네가

조금만 이해하렴."

철없는 시절에는 변명으로만 들렸던 그 말. 하지만 마음 한편에서는 아버지를 이해해 보고자 부단히 노력하기도 했다. 아버지, 부모, 가족. 그것은 나에겐 그저 당연한 듯 주어졌고 공기처럼 존재하는 것들이었다. 눈에 보이지 않는 울타리이자 내가 처음 맞이하게 된 세계였다. 그 당연한 것이, 사람의 인생에서 그만큼 중요한 것이 존재하지 않았던 삶이란 어떤 것일까.

"아빠는 할아버지가 그렇게 그립대. 얼굴 한 번 본 적 없고, 목소리 한 번 들은 적 없는데. 그게 사람 본능이야. 아버지가 뭐니? 그냥 혈육이 아니라 자기의 뿌리잖니. 그래서 아빠 마음에는 평생 애타는 채워지지 않는 빈 공간이 있었어. 그것 때문에 결혼하고 엄마도 몇 년을 아빠랑 이를 악물고 싸웠는지 아니? 그걸 이해 못 해서."

그 이후 이어지는 어머니의 레퍼토리는 아버지가 신앙을 갖게 된 이야기였다. 어머니의 말에 따르면 아버지는 신앙을 갖기 전부터 보이지 않은 존재에 관한 관심이 컸던 사람이라고 했다. 스스로 여

러 종교에 대해 공부하던 사람이었다고 했다.

1980년대. 그 시기 대한민국은 기독교의 시대였다. 사람 발길이 닿지 않는 곳까지 교회가 세워졌다. 교회를 향한 사람들의 시선도 지금과 같지 않았다. 많은 사람들이 교회를 통해 삶의 희망과 위로를 얻었던 시절이라고 했다.

30대, 가장이 된 아버지도 남모르게 교회에 마음을 열어가고 있었다. 그러던 중 참석하게 된 어느 기도원에서의 모임. 그곳, 그 시간, 그것은 아버지의 삶을 완전히 뒤바꾸어 놓았다. 그것은 '불'이었다.

"그 기도원 구석에서 조용히 기도하고 있는데 문득 강당 앞을 쳐다봤어. 그런데 거기서부터 불같은 게 다가오더니 나를 확 하고 덮치는 거야. 순간 감전된 것 같았지. 온몸이 뜨거워지고 눈물이, 콧물이 쏟아지기 시작했어."

그 사건에 대해 이야기할 때마다 아버지는 그것이 바로 어제 일어난 일인 듯 눈을 반짝였다. 어린 시절 그 이야기는 나에게 판타지 소설 같았다. 성장하면서부터는 진부한 이야기가 되었고, 어느 때

부턴가 그 사건의 진위에 의구심이 들기도 했다.

하지만 그 이후로 아버지의 삶이 완전히 뒤바뀐 것은 부정할 수 없다. 금방이라도 중력을 잃어버릴 것 같았던 아버지의 세계는 묵직한 무게와 의미를 갖춘 세계로 거듭났다. 길가의 흔들리는 풀꽃마저도 아버지에게는 창조주의 작품으로 재해석되었으니.

'불'은 그저 뜨거운 어떤 것 이상이었다. 그 경험 이후 아버지는 어린 시절부터 켜켜이 쌓여온 상처들이 녹아들었다고 했다. 그것은 마침내 하나님을 '아버지'라고 부를 수 있었기에 가능했다고 했다.

'성령체험'. 한국교회는 아버지가 경험한 것을 이렇게 정의한다. 이에 관해서 지금도 교계에서는 물과 기름처럼 그 의견이 갈린다. 70~80년대 교회의 폭발적인 성장의 중요한 기둥임을 부인할 수 없으며 지금도 필요하다는 목소리가 있는 반면에, 그 자체가 신학적으로나 합리적으로 검증도 안 되었으며 오히려 교회의 폐해가 되어 왔다는 지적도 있다.

신앙에 관하여 내 의식과 주장이 생기고 나서부터는 아버지의 불 같은 신앙은 나에게 점점 부담이 되었다. 아버지의 세계는 내가 경험하지 못했던 것을 토대로 지어졌기에 그것이 서로의 벽이 되기도

했던 것 같다. 그래서 종종 아버지의 신앙에 대해, 그의 세계에 대하여 비판자의 입장에 서기도 했으며, 당신과는 다른 길을 가고자, 다른 세계를 만들어 보고자 노력했다. 당신의 신앙을, 세계를 이해시키려는 아버지의 노력을 강요라고 생각했고 부당하다고 여겼다.

그런 나의 태도에 균열을 일으킨 영화가 있다. '콘택트(1997년 작)'란 영화다. 영화 속 여주인공 엘리 박사는 과학을 신봉하는 우주 과학도다. 그녀는 위성 신호를 통해 외계 생명체의 존재를 추적하던 중 은하계로부터 수만 장의 디지털 신호가 담긴 정체 모를 메시지를 수신받게 된다. 그 메시지를 해석한 결과는 웜홀을 통해 은하계를 왕복할 수 있는 운송수단을 설계할 수 있는 설계도였다. 인류가 외계가 조우할 수 있는 길이 열린 것. 그 설계도대로 기계가 만들어지고 엘리는 모든 과정을 녹화할 수 있는 카메라 장치를 부착하고 그 운송선에 탑승하게 된다. 엘리는 웜홀을 통해 메시지가 송신되었던 '베가성'으로 가게 되고, 그곳에서 어린 시절 세상을 떠난 아버지와 조우하게 된다. 하지만 엘리가 베가성에서 경험한 18시간의 기록은 하나도 기록되지 않았고, 지구의 모든 사람이 본 것은 우주선이 바다로 떨어지는 짧은 순간뿐이었다.

과학과 수학을 통해 모든 것을 증명하려 했던 과학자 엘리. 그녀

는 이 사건으로 인해 결코 증명할 수 없지만, 분명히 경험한 어떠한 세계를 증명해야 하는 아이러니한 상황에 빠지게 된다. 엘리의 주장이 무의식에 지나지 않거나 사기극이라고 비난하는 청문회장에서 그녀는 이렇게 말한다.

"전 경험했습니다. 증명하거나 설명할 수도 없지만, 한 인간으로서 그것이 사실이었다는 걸 압니다. 전 제 인생의 변화를 가져올 소중한 경험들을 했습니다. 우주는 제게 보여 줬어요. 비록 우리 자신이 작고 보잘것없는 존재지만 얼마나 귀중한지를 말이에요. 우린 우주에 속해 있는 위대한 존재이며 또한 결코 혼자가 아니란 사실을 깨닫게 해줬어요. 전 그 경험을 나누고 싶어요. 모든 분이 잠시라도 제가 겪은 그 놀라운 사실을 함께 공유할 수만 있다면… 그게 바로 제 희망입니다."

〈박유승 작, 님의 초상(His Image), 캔버스에 아크릴릭, 91×116.7cm〉

## 제7광구(鑛區)

나의 아버지는 내가 태어나 7개월쯤 됐을 때,
제주 4.3의 피바람 속에서 심장에 관통상을 입고
동구(洞口) 앞 흰 눈 위에서 스러져갔습니다.

40일 후 아비의 죽음으로 온 가족이
몰살당할 위기를 넘겼습니다.
어린 시절 내가 본 것은
어미와 누님과 형의 눈에서
흐르는 통곡과 눈물이었습니다.

성령님이 나를 부르실 때
그 시작은 눈물이었습니다.

이 땅에서는 한 번도 불러본 적이 없는
못 박힌 가슴의 언어로 내 입을 열어
그분을 '나의 아버지'라고 불렀습니다.

내 중심 깊은 곳으로
하늘의 불덩어리가 떨어졌습니다.

그 눈물의 색채는 가슴이 저며 오는
청 보라색 그리움이었습니다.

이 땅의 광부들은 70톤의 광석에서
1캐럿의 다이아몬드를 찾아냅니다.

그러나 애통하는 상한 심령은
하늘의 보석을 캐는 제7광구(鑛區)입니다.

성령님은 친히 그 갱도(坑道)
깜깜하고 깊은 막장까지 내려오셔서
상한 심령으로부터 12보석을 캐냅니다.

성령님을 그리고 싶었습니다.
애통하는 상한 심령을 찾아오셨던
그분의 초상을 그리고 싶었습니다.

올 한 해

가장 기쁘고 감사했던 것은

가슴이 저며 오는 청보라 색 그리움으로

'님의 초상' 성령님 그분을 그림으로 그려

교회와 세상에 보여준 것이었습니다.

<화가의 작업노트 중>

# 마지막 여행

순례길 시리즈

운구차가 움직이기 시작했다. 장지로 가기 전 고인에게 의미 있는 장소를 들리는 마지막 여행이 시작되었다. 아버지의 관을 사이에 두고 가족들은 약속이나 한 듯 말없이 차창 밖의 풍경을 응시했다. 회색빛 들판에 막 고개를 들기 시작한 연록의 새순들. 기나긴 겨울을 뚫고 봄이 오고 있었다. 나는 흘끔 관을 보며 '여행을 떠나기엔 궂은 날은 아니네요.'하고 마음속으로 아버지에게 말을 건네보았다. 하지만 이내 부질없음을 자각하고 다시 시선을 차창 밖으로 거두었다. 어쩌면 이 마지막 여행은 아버지가 아닌 남아 있는 가족들을 위로하기 위함일는지도.

2014년 1월, 늦은 밤. 여행 가방을 꾸리는 아버지의 뒷모습을 나는 위태롭게 바라보았었다. 일흔을 코앞에 둔 병든 아버지는 이스라엘로 순례 여행을 가겠다며 고집을 부렸다. 언제부터인지 모르겠지만, 아버지는 집을 미술관으로 리모델링하리라는 계획을 세워두고 있었다. 이스라엘 여행은 앞으로 미술관을 채울 그림들을 그려나가는 데 필요한 영감을 얻기 위함이라고 했다. 아버지에겐 새로운 시작을 위한 여행이었겠으나 그것을 지켜보는 나는 그것이 왠지 마지막 여행이 되어버릴 것 같은 불안한 마음을 떨칠 수 없었다.

철부지. 언제부터인가 나는 아버지를 그렇게 바라보았다. 양극성 정동장애가 조금씩 극복이 되고, 암과 함께 살아가는 삶이 일상이 되고, 몇 번의 전시회를 열고… 그렇게 삶에 새로운 희망들이 하나둘 생겨날 때쯤부터였을까. 미술관을 만들 것, 이스라엘 여행을 갈 것, 이스라엘에서 전시회를 열 것, 역사에 남을만한 작품을 그릴 것. 아버지는 마치 어린아이가 된 듯, 결코 이룰 수 없을 것 같은 꿈을 품고 계획하고 있었다.

그런 아버지를 곁에서 바라보는 내 마음에는 원망이 눈처럼 쌓여갔다. 그러다 병이 더 깊어지면. 양극성 정동장애가 도져서 위험한

상황이 생기면, 결국 고생하는 건 가족일 텐데. 그런 마음들이 삐죽 삐죽 올라왔지만, 내색할 순 없었다. 나이듦이, 병이 아버지에겐 방어막이었기에 그냥 당신 하고 싶은 대로 하시도록 바라볼 수밖에 없었다.

10여 일이나 되는, 노인이, 암 환자가 버티기엔 길고 고된 여정을 아버지는 끝내 마치고 돌아왔다. 아버지의 말대로 그 여행은 아버지의 작품 활동에 많은 영감을 주었다. 빈 캔버스들이 그림으로 채워져서 작업실 한쪽을 가득 차지하기 시작했다. 하지만 내 걱정대로 아버지의 몸은 서서히 스러져갔다. 그 여행 이후 암세포를 제거하는 수술을 몇 번 받아야 했고, 한 움큼의 정신과 약을 아침저녁으로 복용해야 버틸 수 있는 삶도 여전히 이어지고 있었다. 그리고 결국 이스라엘 여행은 아버지의 마지막 여행이 되었다.

아버지를 하늘나라로 보내고 그 이듬해. 나도 이스라엘 여행을 가게 되었다. 어떤 다른 뜻이 있었던 것은 아니었다. 그저 여행을 가고 싶었고 우연한 기회가 생겼기에 오른 여행길. 신기한 풍광, 즐거운 사람들에 쌓여 여행이 주는 행복에 취해있다가 문득 기억 속 아버지의 흔적과 마주한 것은 예루살렘 어느 전통시장 골목이었다.

"예루살렘에 가면 마카니 예후다라는 시장이 있어. 거기 골목 작은 화랑에서 전시회를 하면 좋겠다는 생각이 들더라."

이스라엘 여행을 마친 아버지는 어느 날엔가 지나가는 말로 그런 말을 했었다. 대수롭지 않게 여긴 그 말이 몇 년 만에 그 현장에서 떠올랐던 것. 화려한 예루살렘 도심에서 조금 떨어져 있는, 어느 지역에나 한 군데씩은 있을 만한 전통시장 그 이상 그 이하도 아닌, 오히려 골목골목 낙후된 흔적들이 드문드문 보이는, 그런 곳에서 전시회를 열고 싶다는 생각을 한 아버지의 그때 그 심정이 내 마음의 문을 두드렸다.

병과 나이듦으로 작고 초라해진 자신을 매일 가장 가까이에서 마주해야 하는 것은 그 누구도 아닌 아버지 자신이었을 터. 그런 현실을 버티게 해 준 것은 결국 아버지의 철부지 같은 꿈 아니었을까. 마주해야 했던 절망보다 더 큰 꿈을 품어야 버틸 수 있었던 시간이 아니었을까.

어쩌면 이스라엘 여행 내내 아버지는 그 힘든 마음을 내려놓고 위안받을 곳을 찾았는지도 모르겠다. 하지만 화려한 유물과 유적으로 가득한 예루살렘 도심이나 경이로운 풍광으로 가득 찬 갈릴리 호수 어딘가에는 그 초라해진 삶을, 지친 몸과 마음을 누일 만

한 틈이 없었을는지도. 그래서 소박하고 낡은 어느 시장 골목에 이르러서야 급하게 그 지친 마음을 기대고 위로받았을는지도 모르겠다는 생각이 파도가 되어 밀려왔다.

그런 아버지의 심정을 조금 일찍 헤아릴 수 있었다면…. 그렇게 마지막 여행을 떠나는 아버지 등을 두드리며 '여행 가기 참 좋은 날씨네요' 하고 한마디 해드릴 수 있었을 것을.

철썩철썩. 어느 사막 위에 터를 잡은 오래된 시장에 아직도 파도가 치는 것만 같다.

〈박유승 작, 순례길–임재(Pilgrimage: His Presence), 캔버스에 아크릴릭, 45×53cm〉

〈박유승 작, 순례길–피난교회(Refuge Church), 캔버스에 아크릴릭, 45.7×53cm〉

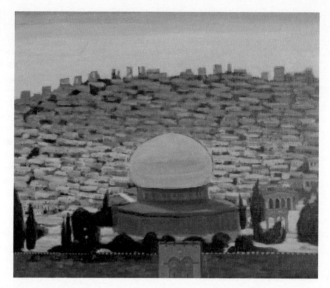

〈박유승 작, 순례길-예루살렘(Shalom Jerusalem), 캔버스에 아크릴릭, 45.5×53cm〉

이번 순례길 행장에서

가장 무겁고 힘들었던 것은

이스라엘과 예루살렘을 향한

30년의 중보와 믿음의 고백을 담은 그림

화집 한 묶음이었습니다.

처음 순례길에 오르기로 작정한 것도

이 그림들을 유대인 형제들에게 전하고

싶은 마음 때문이었습니다.

배낭 속에 25권의 화집 때문에
무거워서 등에서 땀이 났습니다.
예루살렘에 가면 이 화집을 전해 받을 누군가가
있을 것이라고 믿음으로 확신했을 뿐입니다.

이집트에서 이스라엘로 가는
'타바' 출입국 수속 검색에서
이 화집 배낭이 문제가 되었습니다.

배낭을 뒤집어서 내용물을
다 꺼내라고 하였습니다.

땀에 젖은 내의와 과자봉지와
책과 화집들이 쏟아졌습니다.

검사가 끝나고 배낭을 찾았습니다.
다시 등에 땀이 배어들었습니다.

요르단에서 대면한 가이드는

이곳에 파송된 선교사님으로
성경에 나오는 식물들 샘플을 통에 담아 오셔서
보여주고 만지고 혀로 맛보게 했습니다.

몰약과 유향과 겨자씨와 쥐엄 열매,
우슬초를 만져보고 혀로 맛보았습니다.
요르단 일정을 끝내고
이스라엘 국경을 통과한 후에
우리 일행을 가이드하실 분을
소개했습니다.

해박한 성경지식에
깊고 은혜로운 멘토로
당장에 마음을 사로잡았습니다.

히브리대학 안에 있는
국제대학원에서 박사학위 준비를
하는 중이라고 합니다.

이 분이 비오돌로로사 십자가의 길을 걸을 때
이곳은 마음껏 찬양해도 되는 곳이라고
앞서가며 쟁쟁하게 찬양하면
그 뒤를 따라갔습니다.

이스라엘을 떠나는 날
호텔 로비에서 사연을 이야기하고
이분에게 화집을 내놓았습니다.

친구가 된 유대인들이 많고
자기도 유대인 사역을 하고 있다며
그들에게 전하겠다고 하며
기뻐서 얼굴이 환해졌습니다.

내 등이 십자가를 벗은 듯이 홀가분해져서
이번 순례길 목표를 이루게 하신
하나님께 감사드렸습니다.

<화가의 작업노트 중>

# 집으로

삶, 안식

차창 밖으로 펼쳐지는 익숙한 풍경. 어느덧 운구차는 집으로 가는 눈에 익은 그 길 위를 달리고 있었다. 아버지에게 집은 특별한 공간이자 존재였다.

고등학교 시절 할머니마저 돌아가시고 고아가 된 아버지의 형제들은 각자의 살길을 찾아 뿔뿔이 흩어질 수밖에 없었다고 했다. 까까머리 아버지만이 학업을 마치기 위해 홀로 다 쓰러져가는 집에 남겨졌다. 얼굴도 모르는 일본 친척 어른의 후원으로 서울의 미술대학에 입학하게 되어서는 몸을 누일 집마저도 없이 생활해야 했

다. 몇몇 지인들의 집을 전전하며 얹혀살다가 결국 몸을 맡긴 곳은 대학교 화실. 어디선가 얻은 낡은 슬리핑백이 아버지의 집이었다. 난방도 없는 화실에서 슬리핑백 속에 몸을 맡기고 오들오들 떨며 버텨내야 했던 것은 한겨울 추위만은 아니었을 것이다.

어머니를 만나 결혼을 하고 생활이 조금 넉넉해지고 나서 아버지는 마침내 집을 갖게 되었다. 직접 설계도의 밑그림도 그렸다고 했다. 집 없이 지내야 했던 그 시절 동안 마음속으로 그렇게 수백 번, 수천 번 그려보았을 그 집. 어쩌면 그 공간은 아버지에게 처음으로 주어진 천국이었을는지도. 그러기에 세상과 이별하기 전 마지막 방문지로 이상할 게 없었다.

세상을 떠나기 전, 언제부턴가 아버지는 집에 '천국미술관'이라는 이름을 붙여주었다.

암세포를 제거하는 수술을 몇 번 받고 난 후에 아버지는 '이제는 좀 쉬고 싶다'며 긴 한숨을 내쉬기도 했다. 이제는 삶을 정리하는 일 밖에 아버지에게 남은 것이 없다고 아버지도, 나도, 가족들도 그렇게 생각했을 것이다. 그래서 갑작스레 집을 개조해 미술관으로 만들려고 하는 당신의 그 마음을, 생각을, 계획을 헤아릴 수는 없었

다. 그러니 어느 날 공사장으로 변해버린 집에 들어서며 당황할 수밖에. 게다가 오랜 투병으로 아버지의 병색이 더욱 짙어져 가던 시간이었다.

아버지는 이른 아침부터 늦은 저녁까지 인부들 곁에서 세세한 것까지 주문해가며 미술관 공사에 온 힘을 다했다. 몸이 제 기능을 잃어가는 것이 이제는 눈이 보일 정도였지만 아버지는 멈추지 않았다. 해가 떠 있을 때는 미술관 공사로 진을 쏟았고, 해가 지면 캔버스 앞에서 밤을 하얗게 새우기도 했다.

그러던 어느 날 아버지는 결국 의식을 잃고 응급실로 실려 갔다. 어머니의 연락을 받고 응급실에 도착해 보니 겨우 의식을 되찾은 아버지는 집으로 다시 돌아가겠다며 고집을 부렸다. 그렇게 응급실과 집을 두어 번 오갔고 한 해가 저물었다.

2016년 1월. 기록적인 폭설과 한파가 전 세계를 휩쓸었다는 기사가 연일 보도되고 있었다. 전문가들은 지구온난화와 엘니뇨를 원인으로 지목했고, 온실가스 감축의 필요성에 한목소리를 냈다. 하지만 더 이상 아버지에겐 그런 세상일은 그리 중요한 것이 아니었다. 아버지의 머릿속에 오로지 '천국미술관'만이 있었을 뿐. 그 어떤 소식보다 인부들이 미술관 현판을 달고 공사를 마무리한 것이

아버지에겐 가장 큰 소식이었다. 현판이 달리고 그 다음 날 제주에
도 32년 만의 폭설이 쏟아졌다. 그날 아버지는 응급차를 타고 다시
병원으로 옮겨졌다. 그리고 그로부터 한 달여 만에 고인이 되어 다
시 집으로, 천국미술관으로 돌아오고 있는 것이었다.

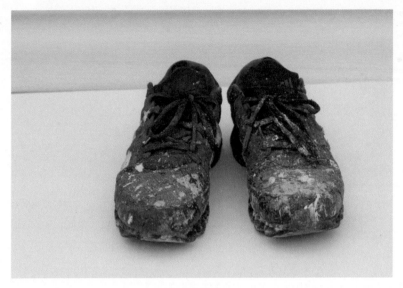

〈삶, 안식〉

어떤 순간에 우연히 삶의 진실을 만날 때가 있습니다.

내면의 초상화와 같은 닳고 낡아진 '고흐의 구두' 그림을 보는 순간과 같을 때입니다.

작은 화면 속에서 텅 빈 공허와 같은 고흐의 삶의 아픔이 느껴집니다.

오늘날의 예술가들 더욱 화려해지고 대중을 압도하는 파워를 누리고 싶어 합니다.

그러나 그들이 두려워하는 밤이 오면 메말라 있는 캄캄한 영혼을 대면해야 합니다.

천국미술관을 리모델링하는 데 한 달 가까이 이르고 있습니다.

목수도 다녀가고 전기공은 배선과 전구 알과 조명등을 갈아내기 위하여 사다리를 타고 오르내립니다. 커튼을 담당하는 젊은이도 방마다 들락거립니다.

여러 날 가장 많이 드나드는 분들은 페인트 공들입니다.
대부분이 할아버지 연배의 나이 드신 분들입니다.

페인트를 칠할 때 숨이 막힐 만큼 독성이 느껴지는 냄새 때문에 젊은이들이 이 직종을 기피한다고 합니다. 그래서 페인트공은 노인의 몫으로 남았습니다. 그들은 반복하여 칠하고 또 칠합니다. 마스크도 쓰지 않고 천정과 벽채를 하루 대부분의 시간 동안 묵묵히 칠을 합니다.

2층으로 들어가는 입구에 벗어 놓은 신발을 보았습니다.

회벽을 칠하는 늙은 페인트공의 오랜 노동의 세월이 물감으로 덕지
덕지 묻어나 있습니다.

처음은 내 시선을 끈 신발을 카메라로 찍기만 했습니다. 그런데 갑
자기 이 신발이 하나님이 내게 주신 작품이라는 생각이 들었습니
다.

이스라엘의 야드바셈(유대인 대학살 희생자 추모관)에서 보았던
600만 명의 희생자를 추모하며 작은 유리관 속에 들어있던 빛바랜
어린아이의 운동화가 생각났습니다. 이 신발을 기회가 지나기 전에
얻어야 하겠다는 생각이 들었습니다.

신발 주인은 오랜 세월 같이했던 신발을 기꺼이 내주었습니다. 이
제 그 신발은 천국미술관의 중요한 작품목록에 포함됩니다. 그 설
치미술은 까만 받침대와 정방형의 유리 상자 안에 넣어져 전시장의
중요한 공간에 놓일 것입니다.

<화가의 작업노트 중>

# 춤
갈중이의 노래

영정사진을 든 동생을 따라 가족들과 몇몇 지인들이 집안으로 들어왔다. 햇볕이 제법 따뜻한 날이었지만 장례식을 치르느라 며칠 간 사람의 온기마저 빼앗겼던 집은 냉기로 가득했다. 어머니는 분주하게 가스난로를 틀었다. 둥글게 몸을 구부려 난로의 불꽃을 확인하는 어머니의 몸이 유독 작아 보였다.

아버지가 응급실을 오가며 어머니는 전쟁 같은 나날을 치러내야 했을 것이다. 새벽에도 몇 번씩 일어나 의식을 잃지 않았는지 아버지의 상태를 확인해야 했다. 결국, 병원 생활이 시작됐고 어머니는

살림살이를 병실로 옮겼다.

병원이 오히려 따뜻하니 좋다, 밥도 잘 나오더라, 아버지랑 단칸방 신혼생활 시절이 생각나더라. 가족들을 안심시키기 위해, 어머니 특유의 씩씩함을 잃지 않기 위해, 어머니는 일부러 톤을 높여 농담 섞인 이야기를 하기도 했다. 하지만 불안과 긴장으로 나날이 작아져 가는 몸은 감출 수 없었다.

의사는 어머니에게 아버지가 지금까지 살아있는 것이 기적이라고 얘기하곤 했다. 시간이 얼마 남지 않았음을 에둘러 표현한 것이리라. 누구보다 아버지에게 남겨진 시간이 얼마 남지 않았음을 잘 아는 것은 어머니였을 것이다. 매일매일, 순간순간 삶과 죽음의 경계를 오가는 아버지의 상태를 목도해야 했기에. 증세가 악화돼 아버지는 각혈을 하기도 하고, 때때로 섬망 증상을 보이기도 했다.

"오늘은 아빠가 샤워하다가 피를 쏟았어."

"암 말기가 되면 장 출혈이 생길 수 있대요."

"가끔 의식을 잃은 듯하다가 자꾸 꿈을 꾸듯 이상한 이야기를 해."

"섬망 증상이니깐 그럴 땐 바로 간호사 불러서 약물 처방해달라고 하세요."

아버지 상태에 관해 이야기하는 어머니에게 나는 그렇게 건조한 답변을 남기곤 했다. 나는 어느 순간부터 아버지를 오로지 환자로 여기기로 했기에. 그러지 않으면 그렇게 스러져가는 아버지와 함께 내 마음도 와르르 스러져버릴 것 같았다.

하지만 어머니와 아버지는 여전히 남편과 아내로 그 마지막 시간을 채워가고 있었다.

짓궂은 농담으로 아버지를 웃기기도 했고, 몇 시간씩 젊은 날의 추억들을 끄집어내며 이야기꽃을 피우기도 했다. 잠들어 있는 아버지 옆에서 노래를 흥얼거리다가 아버지를 깨우기도 했고, 아버지의 지인들을 병원으로 초대하기도 했다.

아버지는 날이 풀리면 퇴원을 하자고 했다. 그래서 3월쯤 미술관을 개관하는 것이 좋겠다고 했다. 미술관이 개관하는 날 사람들을 초대해서 어머니가 좋아하는 찬송가를 부르며 같이 춤을 추자고 했다. 천국의 잔치가 어떤 것인지 사람들에게 보여주고 싶다고 했다. 머뭇거리며 섣불리 대답하지 못하는 어머니를 아버지는 어린아이 같이 졸랐다. 꼭, 약속해달라며.

어머니에게 그 말을 전해 들은 나는 섬망 때문에 아버지 의식이 흐려져 그러는 것이라 대답하려는 것을 꾹 눌러 담았다. 왠지 그것이 어머니에게는 상처가 될 것 같았기에. 그리고 미술관은 아버지

가 의식이 또렷했을 때부터 계획한 것이었기에.

가스난로 덕에 집안의 냉기가 조금씩 누그러들기 시작했다. 아버지의 그림들이 걸려 있는 거실에 사람들이 둥그렇게 둘러 모였다. 어머니는 젊은 목사에게 눈짓으로 신호를 보냈고, 젊은 목사는 어디서 가지고 왔는지 기타를 꺼내며 말했다.

"오늘 우리는 고인의 뜻을 따라 천국미술관을 여는 순서를 가지려고 합니다."

어느새 찬송가 악보가 사람들의 손에 쥐어져 있었다. 이런 순서가 있으리라 생각하지 못했다. 아마 어머니가 몰래 목사님에게만 부탁했으리라. 어머니가 입을 열었다.

"저희 남편이 날이 따뜻해지면, 3월이 되면 미술관을 개관하자고 했어요. 많은 사람을 초대하고 잔치를 벌이자고요…. 오늘은 잔칫날입니다. 그이가 그토록 고대하고 그리던 천국, 하늘나라에 들어간 날이잖아요. 저 하늘에서 그이도 너무 기뻐하고 있을 거예요. 그러니 슬퍼하지 마세요."

장례식과는 어울리지 않는 빠른 리듬의 기타 연주가 시작되었다. 어머니는 그 야윈 몸으로 박수를 치고 어깨를 흔들며 춤을 쳤다. 그러다 왈칵하고 쏟아지는 눈물을 닦고 이내 다시 박수를 치며 어깨를 흔들고….

어머니는 아버지를 사랑했다. 아버지가 몇 배는 더 어머니를 사랑했다…고 나는 생각해 왔다. 하지만 그렇게 사랑의 크기를 가늠해 보려 했던 시도들이 부질없음을 자각했다. 상복을 입은 채 어울리지 않는 춤을 추며, 울고 웃기를 반복하는 어머니의 모습은 아버지와 어머니 사이는 내가 아는 사랑으로는 다 설명할 수 없는 묵직한 무엇인가가, 세월을 따라 지층처럼 쌓여 왔음을 증언해 주고 있었다.

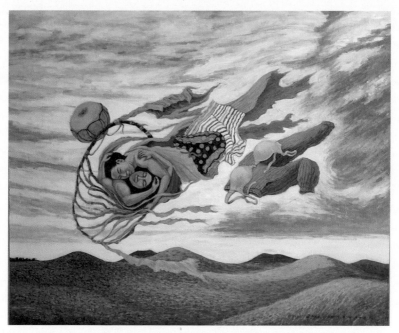

〈박유승 작, 갈중이 노래(Secret Love Song), 캔버스에 아크릴릭, 80.2×102cm〉

제주 토종땡감이 열리는 계절이 오면 광목천에 감물을 드리우고 그리고 갈옷천은 빨랫줄에서 깃발처럼 바람에 나부낀다. 갈옷의 빛은 은밀하고 수줍은 속살의 기운을 띄고 있다.

태왁의 둘레로 사용하는 굵은 설피 나무를 구하기 위해 해녀인 누님을 따라 곶자왈 숲으로 간 적이 있다. 깊은 바다처럼 숲을 관통하

는 것은 태초의 빛이다. 그 근처 어디선가 거친 숨을 쉬며 말테우리가 출몰한다. 그 기억 속에서 갈증이는 의인화되어 토박이 남녀의 사랑으로 진화했다.

<화가의 작업노트 중>

# 몸이 다시 사는 것과

몰테우리 - 몰테우리의 노래

정통 유대교나 이슬람 등 몇몇 종교는 아직도 시신을 화장하는 것을 금하고 있다. 육체가 부활한다고 믿기 때문이다. '몸이 다시 사는 것과 영원히 사는 것을 믿습니다.' 기독교의 핵심 신앙고백인 사도신경의 마지막 구절에도 몸의 부활을 말하고 있다. 그래서 화장을 하는 것이 기독교 신앙에서 타당한지에 대한 논쟁이 일각이지만 여전히 존재하고 있다는 이야기를 들은 적이 있다.

나는 그런 것들이 쓸모없고 소모적이라고 생각해 왔다. 정치, 제도, 환경. 우리가 살아가고 있는 세상의 문제들도 태산인데, 그리고 죽음 이후의 문제는 어차피 확인할 길도 없는 나와는 먼 이야기

일 뿐이라고 여겨왔다.

　한라산 중턱에 자리 잡은 화장터. 운구차는 마지막으로 그곳으로 우리를 데려갔다. 로비에 몇몇 유족들이 순서를 기다리고 있었다. 우리 가족들도 그 무리에 끼어 한편에 마련된 의자에 자리를 잡았다. 화장로 입구에 표시된 남은 시간과 대기 번호에 따라 사람들은 일사불란하게 움직였다.

　화르르. 불길이 아버지의 관을 덮었다. 그리고 아버지의 유해는 한 줌 가루로 유골함에 담겨 어머니 품에 안겼다. 그것도 잠시, 이내 유골함은 납골당의 빽빽한 안치실의 한 뼘 조금 넘어 보이는 그 공간에 자리를 잡았다.

　모든 것이 일사천리로 진행되었다. 화장터에 도착해 유골함이 안치되기까지 반나절이 채 되지 않은 시간이었다. 이곳에서 죽음은 그저 매뉴얼대로 처리되는 일상이구나, 나는 생각했다. 그 생각으로부터 어떤 소외감이 마음 문을 두드렸다. 죽음 그 이후를 조금이라도 엿볼 수 없다는 것, 우리는 이렇게 남겨져 남은 삶을 살아나가야 한다는 것, 그리고 결국 나도 이 죽음에, 미지의 강가에 언젠가 이르게 되리라는 것. 그런 사실들이 만들어 낸 소외감.

　화장장의 불길 사이로 흐릿하게나마 아버지의 영혼이 손을 흔들

어 주었다면. 영화의 클리셰 같은 유치한 방법일지라도, 어떻게든 죽음이 끝이 아님을 확인할 수 있었다면 이런 소외감이 찾아오지는 않았을 것이라고, '몸이 다시 사는 것과 영원히 사는 것을 믿습니다.' 종종 의례적으로 읊조리던 이 구절을 앞으로 다시는 고백할 수 없을지도 모른다고, 나는 생각했다.

장례식의 모든 과정이 마무리됐다. 장례식이 시작될 때쯤, 이 의식이 끝나면 모든 슬픔이 걷히고 마음이 홀가분해지리라 생각했었다. 그리고 다시 아무 일도 없었다는 듯 일상으로 돌아갈 수 있으리라 믿었고, 그렇게 다짐했었다. 하지만 장례식을 마치고 집으로 돌아가는 차 안에서 나는 손잡이를 힘주어 붙잡을 수밖에 없었다. 나와 나의 세계들이 중력을 잃고 곧 부유할 것만 같았기에.

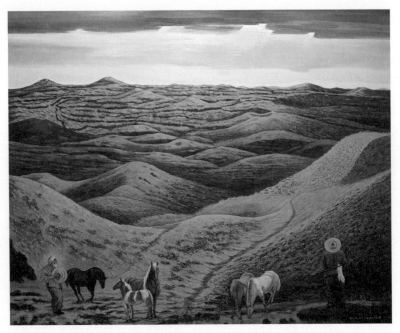

〈박유승 작, 몰테우리(Pony Boys in Oreum), 캔버스에 아크릴릭, 130×162cm〉

몰테우리의 노래

안개여, 말해다오, 땅과 바다 어느 곳을 거쳐 왔는지.

숲의 안개여, 불어오는 바람이여, 말해다오.

내가 어디서 왔는지를, 내가 누구인지를 말해다오.

흐르는 미풍이여, 땅의 길이여, 나에게 말해다오.

누가 나를 갈대 상자에 실어 이국의 강변으로 보내었는지를

내 가슴에 강물로 쏟아지는 이 그리움을 어찌해야 하는지를.

강의 안개여, 백향목 숲이여, 타는 목마름이여,

말해다오. 어떤 사연이기에 이토록 가슴이 아픈지를,

이름 모를 눈물의 어미가 나를 낳은 곳이 어디인지를....

숲의 안개여, 대양에 흐르는 바람이여,

심장이 터져 생명을 잉태한 사랑이여,

내 어미의 귓가에 그리움의 노래를 들려다오.

제주여, 바람의 탄식이여, 억새의 흐느낌이여,

지친 내 어미의 가슴을 영원의 사랑으로 채워

피의 강을 건너온 내 아비의 등을 싸매어다오.

<화가의 작업노트 중>

# 완벽한 일상
원주민의 바다

완벽한 일상이었다. 머리를 자르고 산책을 했다. 출근을 하고, 저녁엔 친구를 만났다. 9시가 되면 뉴스를 챙겨보았고, 주말에는 영화관엘 갔다. 아버지를 잃은 슬픔을 위로하려는 몇몇 사람들의 시도가 민망해질 만큼 나는 아무 일도 없었다는 듯 이전의 일상과 다를 것 없는 삶을 살아내고 있었다.

하지만 그것은 완벽한 위장이었다. 그 일상은 집으로 돌아오면 하릴없이 위태롭게 흔들렸다. 애써 지켜온 일상은 주인을 잃은 그 미술관으로 들어서면, 그의 그림들 앞에 서면 그 무게를 잃고 부유하는 듯했다. 위태로운 일상을 사는 것은 나뿐만은 아니었다.

"네 아버지가 그렇게 봄을 기다렸는데…."

봄기운이 완연해지고 어머니는 종종 그런 혼잣말을 하곤 했다. 아버지가 떠난 마음의 빈자리는 그리움이 되었다가 허망함이 되기도 하고 원망이 되기도 했다. 어머니는 수십억을 줘도 아버지 그림을 팔지 않을 거라 단언했다. 그리고 어떤 날은 "살림하는 가정집을 이렇게 만들고 가면 어떻게 해" 하며 한숨을 내쉬기도 했다.

미술관-혹은 미술관으로 개조된 집-과 그림들을 앞으로 어떻게 해야 할지 현실적인 문제도 남겨져 있었다. 미술관이라고 이름은 붙였지만, 사람들에게 미술관이라고 내놓을만한 규모도, 내용도 갖추지 못한 채 병든 노년의 화가가 성급히 만들어 놓고 떠난 공간일 뿐이었다. 200여 점쯤 되는 그림들은? 알아주는 사람이 없었기에 팔 수도 없었고, 헐값에 처분하기엔 어머니와 가족에게 상처가 될 것이다.

삼양 바닷가. 아버지가 자주 산책하던 그곳에 일부러 찾아간 적도 있다. 마음이 답답해서.

그림을 그리다 바람을 쐬러 간 아버지가 바닷가 바위틈 어디선

가 보말을 잡고 있을 것만 같았다. 당장에라도 달려가 우리더러 어떻게 하라는 것인지 따져 묻고 싶었다.

때로는 당신의 그 그림 앞에 가만히 서서 묻기도 했다. 아버지가 살아 계셨을 땐 그의 그림을 이렇게 오래 쳐다본 적이 없었다. 그의 그림 곳곳에 바람의 흔적이 있는 것도 그제야 발견하게 되었다. 제주의 억센 바람에 한쪽으로 기울어져 있는 풀과 나무들. 제주 바다의 소용돌이 치는 파도. 거센 바람 탓에 굽어 있는 새들의 날갯짓… 온갖 역경으로 마르고 굽어진 늙은 아버지의 실루엣이 그려졌다. 제주의 바람, 역경의 바람이 그 그림 앞에 서면 불어왔다. 그 모진 바람이 어딘가를 할퀴고 스쳐 지나가는 것만 같았다.

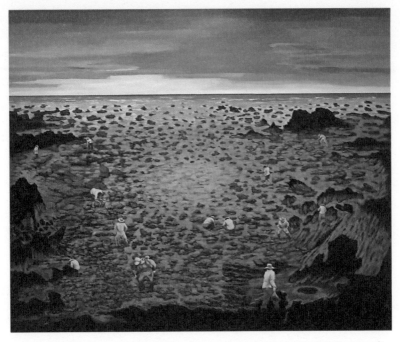

〈박유승 작, 원주민의 바다-바릇잡이(Grbbing Seashells), 캔버스에 아크릴릭, 131×162cm〉

하루분의 일(글과 그림)을 끝내고 나면 차를 타고 삼양 바다로 내려가 신선한 공기와 바닷바람을 만난다.

어린 시절부터 보아왔던 내 어머니의 고향.
수원지와 흑사장이 있는 삼양 바닷가가 실제 배경이다.

이 바다의 원시를 기억한다.

제주 바다가 형성될 때 마그마가 흘러 내려와 바다와 만나던 질풍
노도와 같은 광경은 지금은 볼 수 없지만, 검게 식어진 현무암에는
그날의 꿈틀거림이 새겨져 있다.

한 달에 한 번 온통 바다 밑이 드러나는 물찌(썰물) 오후가 되면 구
럭에 꼬챙이를 들고나온 마을 사람들이 내려와 전복, 소라, 성게 등
을 잡아 올리던 원주민의 바다다.

67년의 나이테 속에 이제는 압축되고 내면화된 근원의 바다가 되어
삶의 기억으로 화폭에 드리워졌다.

&lt;화가의 작업노트 중&gt;

# 바람이 분다

천국 산책

늦은 퇴근을 하고 들어온 어느 날, 어머니는 거실 한편 노트북 앞에 앉아 있었다. 퇴근하고 들어오는 나에게 언제나 "저녁은 먹었니?" 하고 물어보던 어머니였는데 그날은 노트북 화면에 집중하느라 그런 안부를 나에게 묻지 않았다. 며칠 전 아버지가 글과 그림을 올리던 블로그를 자신이 이어받아 해보겠다고 이야기했던 게 기억이 났다. 장례식이 끝나고 일주일 남짓 지난 시간, 지금은 아버지의 흔적을 하나둘 지워나가야 하는 시간 아닐까, 그런 걱정도 들었다. 모두 잠든 시간. 이불 속에서 뒤척이다가 결국 컴퓨터를 켰다. 그리고 아버지가 남긴 그 블로그에 접속해 보았다. 새로운 글이 올라와

있었다. 어머니가 올린 글이었다.

~~~~~~~~~~~~~~~~~~~~~~~~~~~~~~~~~~~~~~~~~~~~~~~~

화가의 아내가 이어갑니다.

2016년 3월 9일 오전,
그이가 떠난 지 11일째,
1개월 이내로 사망신고를 해야 한답니다.

주민센터랑 시청으로 가려고 버스 정거장으로 갔을 때 어떤 자매의
모습이 보입니다.
여행용 가방을 끌고, 이리저리 전화하며 버스노선을 확인하는 모습
이 안쓰러워 다가갔습니다.

제주공항서 100번 버스를 타서 예약해둔 게스트하우스로 오라는
친구의 안내에 따라 타기는 탔는데, 그만 거꾸로 타는 바람에 헤매
고 있었답니다.

잠깐 노선 안내를 해주고서는, 이야기를 이어갑니다.

특별히 가고자 하는 명소가 있냐고 물어봅니다.

그 자매의 말, 그냥 갑갑하고 아무것도 열리지 않고, 아무 기대도 없이, 무작정!

그렇다면, 내가 진짜 제주의 명소를 보여주고 싶은데, 시간 있느냐고. 가던 발걸음을 돌려 다시 집으로, 아니 천국미술관으로 함께 오면서 온갖 힘든 이야기들을 들려줍니다. 엄마는 건강도 안 좋고, 친한 친구는 갑상선암이고, 자신은 직장에서 다운되어 의욕상실이고.

현관으로 들어서며 제가 안내를 합니다.

사실은 내 남편이 간암으로 열흘 전 천국으로 가버렸고, 이제 내가 천국미술관 관장(?)이 되어 어찌 끌어나가야 할지 고민이라고.

그랬더니, 그 자매는 이제 저를 보며 웁니다. 자기의 엄살을 용서해 달라고.

다음 내용은 그 자매가 미술관을 한 바퀴 둘러본 후에 써 놓은 것입니다.

김OO

삶의 의미가 무엇인지 모르겠고,

그저 지나가는 대로 하루하루를 보내다가

지친 어느 날, 제주도에 왔습니다.

그 전의 삶처럼 아무렇게나 버스를 타고 길을 잃었는데

천국미술관에 오게 되었습니다.

저는 사실 지금도 정확히는 모르겠습니다.

다만 지금까지의 허구나 허상이 아니라 정말 내 길을 찾고,

중요한 일을 해야겠다는 생각이 듭니다.

길 잃고 아무런 의욕도 없었는데,

천국미술관의 그림과 히스토리는 제 삶에 큰 영감이 될 것 같습니다.

제가 (실제로) 길을 잃고 헤맬 때 손을 내밀어 주셔서 감사합니다.

이제 겨울도 지나고 비도 그치고 봄이 왔네요

천국미술관에도 그이가 꿈꾸던 대로 새들이 깃들이려나 봅니다.

～～～～～～～～～～～～～～～～～～～～

어머니가 처음으로 블로그에 남긴 그 글을 몇 번이나 읽어 보았

다. 컴퓨터를 끄고 다시 잠을 청해 보지만 허사였다. 그냥 모든 것이 우연히 일어난 일일 뿐이라고 넘겨보려 하지만 생각은 꼬리에 꼬리를 물고 멈춰지지 않았다. 미지의 영역이기에 죽으면 그것으로 끝이라고 섣불리 결론지었던 내 생각에 틈이 벌어지는 것 같았다. 그리고 그 틈 사이로 삶과 죽음은 분리되어 있는 것만은 아니라는 생각, 내가 자각하지 못하는 저 너머의 세상과 지금 이 세상이 어떻게든 연결되어 있을지도 모르겠다는 생각, 어쩌면 아버지의 그림이 그 연결의 통로일 수도 있겠다는 생각, 영혼은 상상이 아닌 실재하는 어떤 것일지도 모르겠다는 생각, 아버지의 영혼이 이 모든 것을 지켜볼 수 있을지도 모르겠다는 생각…들이 쏟아지기 시작했다.

조용히 불을 켜고 내 방 건너편에 있는, 아버지의 그림이 걸려 있는 그 공간으로 가보았다. 그 그림 앞에 서면 불어오던 거센 바람은 어느덧 잠잠해져 있었다. 그리고 잔잔하고 조금은 따뜻한 바람이 불어오는 듯했다.

제주의 바람, 역경의 바람… 그리고 영혼의 바람이.

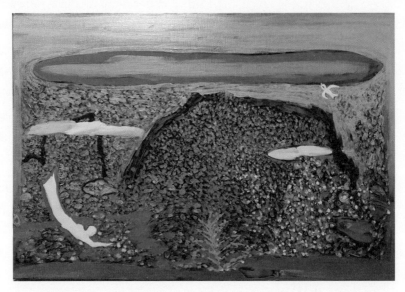

〈박유승 작, 천국 산책(Rambling Around in Heaven), 캔버스에 아크릴릭, 60.6×91cm〉

모든 것을 내려놓고 잠시 쉬고 싶습니다.

이 땅과 이 세상 사람이 아닌
생명나무의 숲과 강으로 가고 싶습니다.

천국으로 들어가는 관문이 낙원임을 들었습니다.

골짜기에 쏟아지는 폭포수,
벼랑이 있는 협곡과 꽃이 만발한 관목 숲이며
영생수 미네랄 지층과 샘들이 낙원에 있는
강들의 원천으로 흐르는 곳,
거기서 천국의 대기를 호흡하고 싶습니다.

무리 위에 향유처럼 진한 사랑이 흐르고 얼굴은
천사처럼 빛나며 완전한 언어로 소통하는 세상,
천사와 나팔과 수백만 명의 합창이 있는 곳,

보좌! 아치형의 무지개가 있는 눈부신 불의 보좌,
순금으로 번쩍이는 좌석들,

결코 표현할 길이 없습니다.

그러나 지금 나는 풀잎처럼 연약합니다.
지상에서 갈구하는 것은
로뎀의 그늘과 하늘의 산떡과 영생수임을,
가끔은 천국의 진한 기운을 맛보고 싶습니다.

주님! 내게 손을 내밀어 나를 만져주시고
사랑의 눈빛을 내 육체에 새겨 주십시오.

애통과 눈물과 사망의 사슬에서 풀려난 그곳에
황금빛 과일을 따서 한입 베어 물고 싶습니다.

무리를 실은 수레가 빛의 나래를 펴고 비상하는 그곳에서

주님, 천국의 산물이 넘쳐나는 황금빛 들녘,
열매와 꽃이 가득한 수목과 숲을 날고 싶습니다.

세네카 소디가 들려주는 천국에서

베푸시는 놀라운 향연을 들었습니다.

분수에서 뿜어지는 물보라와

끝없이 펼쳐진 천상의 식탁을,

예루살렘 성과 열두 진주문과

광대한 지역들은 듣는 그것으로 족합니다.

주님! 두려워하지 않고 주저앉지 않도록

강한 손으로 저희 손을 붙잡아 주세요.

<화가의 작업노트 중>

다하지 못한 화가의
삶과 그림 이야기

 화가 박유승은 1947년 12월 제주도 화북동에서 태어났다. 1948년 제주4.3으로 돌이 채 되기도 전에 아버지를 잃는다. 어머니마저 세상을 떠나면서 결국 고아가 된 것은 화가가 고등학생이 되던 시기였다. 가난과 탄식으로 점철된 유년시절을 위로해준 것은 제주의 자연이었다.

 제주 화북국민학교, 오현중학교를 거쳐 제주농업고등학교에 진학했다. 문학에 소질을 나타내던 그가 미술에 눈을 뜬 것은 고등학교 시절 강태석 선생을 만나면서부터다.

 1968년 중앙대학교 예술대학 회화과에 입학하여 미술학도의 길

을 걷게 된다. 문학에도 두각을 나타내 1974년 중앙대학교신문 주관 현상문예 소설부문에 산업화 시대 어두운 단면을 드러낸 '어떤 여름의 시작'이 당선되기도 했다.

～～～～～～～～～～～～～～～～～～～～～～～～～

<적응하라!> 누군가가 소리친다.

우리의 여린 등어리에서, 거리에서, 하숙방에서, 시골의 토담 방에서, 스피커에서, 그 외침은 한시도 우리를 놔두지 않는다. 이미 그것은 다정한 격려의 소리가 아니다. 우리의 목덜미를 향해 덤벼오는 쇳소리 나는 징그러운 목소리이다.

<적 응 하 라!>

그대의 약속된 GNP를 위해, 세계의 밥벌이 문제에 끼기 위해 그대가 구도하는 행복과 희망에 찬 생활을 위해. 가만있자? 우리에게 <생활>이란 것이 있는가? 내가 알기로는 거의 대부분은 사라지고 있고 부리와 발톱을 가진 <생존>만이 남겨져 간다. 살인적으로 또는 기하급수적으로. 우리는 이렇게 대건하게 적응을 배우고 태연히 거짓으로 웃어넘긴다.

우리는 진실을 말하는 척하면서 한다. 또한 우리는 거짓을 말하는 척하면서 진실을 이야기한다. 후자의 우리는 돌아와야 한다. 왜냐하면 <epitaph>라는 가사에 이런 구절이 있지 않은가. 정욕의 축사를 세우고 있지만,

난 내일 울 것이 두렵다.-Yes, I fear tomorrow I will be crying.
난 내일 울 것이 두렵다.-Yes, I fear tomorrow I will be crying.

졸작을 선(選)해 주셔서 감사합니다. 머저리 같은 동생의 학비를 대며 노고하시는 일본의 형, 고향친지께로 편지할 그럴듯한 구실이 생겼구나.
<1974년 현상문예 소설부문 당선 소감>

~~~~~~~~~~~~~~~~~~~~~~~~~~~~~~~~~~~~~~~

청년 박유승은 산업화 시대의 인간소외 현상, 혼란스러운 시국의 부조리함을 예술을 통해 분출하고자 했다. 하지만 현실의 높은 벽, 자신의 어두운 내면의 장막과 마주하며 방황과 절망의 청년 시절을 보낸다.

1976년 대학을 졸업하고 제주로 돌아와 미술 교사로 교편을 잡기 시작했다.

1979년 제주도 심지다방에서 첫 개인전을 개최했다. 청년 화가 박유승이 예술을 통해 붙잡으려고 한 것은 토착성이자 정체성이었다. 그가 보아온 제주는 온통 가난과 탄식이었기에 청년 시절 화가의 작품에는 가난과 혼란스러운 시국으로 지쳐있는 제주인들의 고단하고 아픈 삶이 녹아 있다.

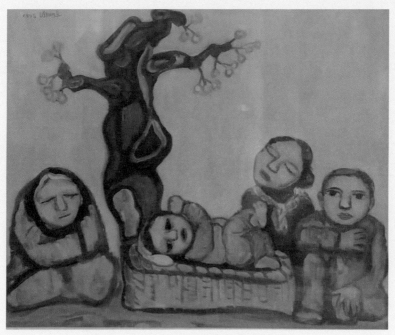

〈1978년 작, 원주민 이야기 1, 캔버스에 오일, 53×65cm〉

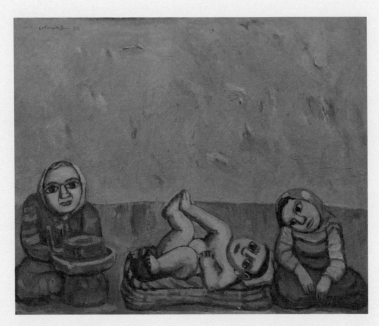

〈1978년 작, 원주민 이야기 2, 캔버스에 오일, 53×65cm〉

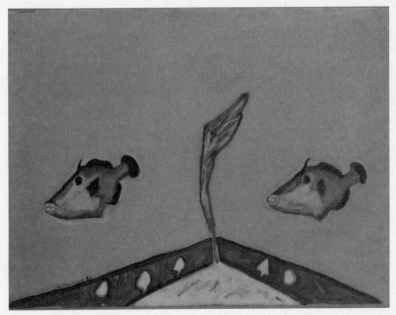

〈1980년 작, 물고기 두 마리(Two Fish), 캔버스에 오일, 53×65cm〉

1977년 동료 교사인 강덕선 여사를 만나 가정을 꾸린다. 슬하에 2남 2녀의 자녀를 두었다. 기독교 신앙을 갖게 되고, 가정도 안정되면서 유년기와 청년기에 누리지 못했던 평온한 삶을 누리게 된다.

~~~~~~~~~~~~~~~~~~~~~~~~~~~~~~~~~~~~~~~~~~~~~~~~~~~~~~~~

시내에 다녀오다. 버스 창밖으로 보이는 맑고 투명하고 원초의 깊은 바다색!

'코롱'에서 맞춘 양복을 찾고, 에덴서점에 들르고. 미술협회 사무실로 가다가 발길이 돌려지다. 그냥 터미널로 오다. 집에 와서 가족들과 봄나물 캐다. 냉이, 달래, 쑥- 저녁 성찬!

밤에 기도하고 "여호와 내 이름을 성스럽게 하라"는 꿈꾸고. 덕선도 꿈에 성령세례 받는 꿈 꾸다.

오랜만에 아침기도 눈물로 간구하다.

주여, 3월에 우리 가족 더욱 믿음 주셔서 성화되어 가게 하시고, 믿음, 소망, 사랑 안에서 온전히 살아가도록 붙들어주시옵고 그림으로 말과 글로 주님 사랑 전할 수 있도록 허락해 주시옵소서!

<1982년 2월 27일, 화가의 일기>

내 마음속에 불안이 올 때마다, 우울이나 불안이 떠올라 올 때마다 이제는 그것들을 다스리고 이겨낼 궁전이 있다! 불만이 가득하고, 한편으로는 열등감에 싸여 치를 떨던 생각조차 하기 싫은 나의 젊은 날들.

항상 은혜를 생각하자. 기도의 구절로서의 은혜가 아니라 이 못난 生命 죽음에서 구해주시고, 생의 허무와 목마름으로 비틀거리던 가슴에 찾아오신 주님. 주님을 만났던 순간, 신유와 방언의 놀라움. 쏟아지던 눈물의 통회를 늘 생각하라.

\<1982년 3월 7일, 화가의 일기\>

~~~~~~~~~~~~~~~~~~~~~~~~~~~~~~~~~~~~~~~

　중년 시절 남긴 작품들은 일상의 소소함이나 제주 자연을 추상화하여 표현한 것이 대부분이다. 재료나 표현의 실험을 통한 새로운 시도를 엿볼 수 있는 작품도 있다.

〈1996년 작, 퇴근길(Way Back Home), 캔버스에 아크릴릭, 80×100cm〉

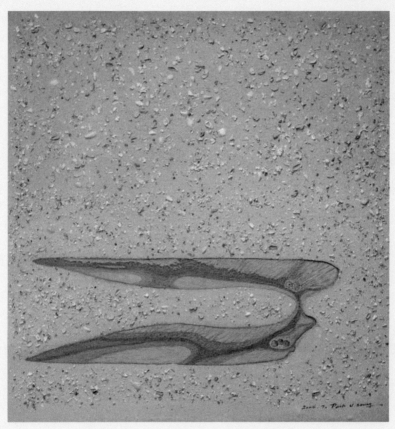

〈2004년 작, 바람의 퇴적, 캔버스에 아크릴릭, 110×110cm〉

출퇴근길에 늘 바라보는 제주 자연. 더 이상 갈 곳이 없던 바다와 해안선과 산록을 돌던 삶이 50대 후반에 들어서서 이제는 그 바다와 해안이 내게로 달려온다.

안개와 운무가 비가 되어 한라산록의 표층 깊이로 지하로 스며들어 오랜 시간을 강하하며 인기척을 찾아 내려온 그 청정 생수, 바람을 이고 있는 쑥부쟁이, 백파와 검은 현무암과 그 사이로 펼쳐지는 모래사장, 그 모래톱을 손가락으로 파내듯이 아롱진 생명으로 거기서 다시 용출하는 물샘, 어쩌면 이것들은 내 어린 시절 기억의 한 부분에서 온 것이리라.

어느 날, 퇴근길에 그 해안의 그 발자국에 묻어난 모래와 흩어져있는 조갑지를 비닐 주머니에 담고, 집에 와서 캔버스 위에 모래와 조갑지를 뿌렸다. 그 모래 위에 동전만 하게 스며 나오는 용출수를 그려 넣었다. 그 안에 갇힌 작은 멸치 하나는 나의 자화상이다. 그렇게 만들어진 그림이다.

<화가의 작업노트 중>

　화가의 작품 활동에 커다란 변화가 찾아온 것은 그가 노년기에 접어들면서부터다. 그가 61세가 되던 2007년, 양극성 정동장애와

암이라는 정신과 육체의 병이 찾아왔기 때문이다. 화가는 깊은 절망을 경험했지만 거기에 머물러 있지 않았다. 그는 내면의 바닥까지 끝없이 추락하는 것 같은 깊은 고통을 맛보아야 했지만 이를 통해 이전에는 경험하지 못했던 인간 심연에서 뿜어 나오는 신비와 심오한 영적인 세계를 발견하게 된다. 그리고 그것을 캔버스와 글로 옮기는 것을 인생의 마지막 사명으로 삼는다.

그 후 화가의 작품 세계의 주제는 새로운 영혼의 눈으로 재발견한 제주 그리고 신앙으로 나눌 수 있다.

화가의 새로운 시각을 통해 지난날 절망과 슬픔이 가득했던 제주는 풍성한 결실을 소망하며 땀 흘리는 역동적인 제주인의 모습으로, 젖과 꿀이 흐르는 약속의 땅으로, 많은 이들이 찾는 치유의 땅으로 거듭난다.

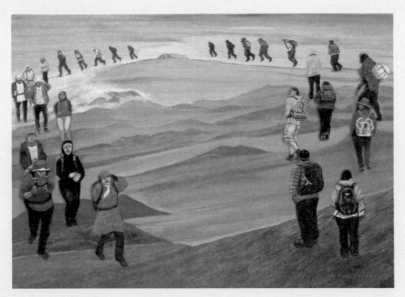

〈2012년 작, 올레길(JeJu Spirit), 캔버스에 아크릴릭, 91×65cm〉

올레길은 앞으로 더욱 비밀스러운 구성과 일종의 제주라는 신성한

공간의 비전을 순례객들로 포맷해서 그려내고 싶다.

아무나 그리지 않는 다이아몬드 구도로 청량감을 흘러내리게 하는

한라산 자락과 오름 군락 그리고 가을 오름의 꽃향유가 질펀하다.

<화가의 작업노트 중>

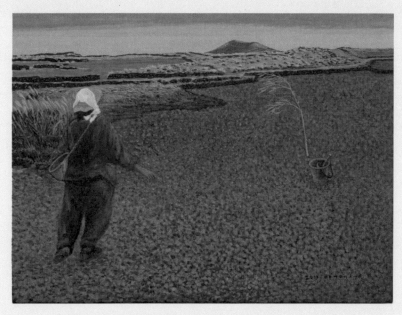

〈2011년 작, 씨부리기(Sowing Seeds), 캔버스에 아크릴릭, 53.3×72.6cm〉

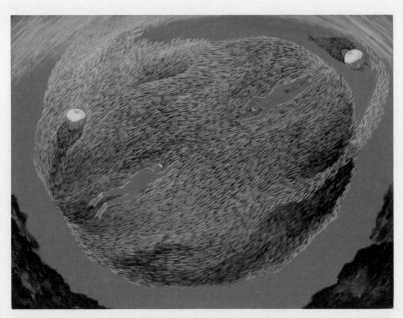

〈2015년 작, 피쉬 볼(Fish Ball), 캔버스에 아크릴릭, 97×130cm〉

은빛 정어리 수십만 마리가 떼를 지어 생명의 군집을 만들어 이동해 갑니다. 어린 시절 제주 해안에서도 볼 수 있었던 생태계의 경이, 피쉬 볼(Fish Ball), 수면 가까운 곳에서는 생명의 파동과 눈부신 빛의 투영이 일어납니다.

<화가의 작업노트 중>

〈2014년 작, 천국 축제, 캔버스에 아크릴릭, 45.5×65.5cm〉

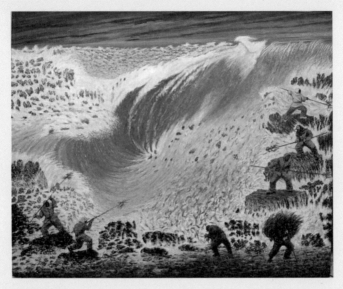

〈2012년 작, 감태 거두기(Gathering Seaweed), 캔버스에 아크릴릭, 162×132.5cm〉

내가 유년시절 보았던 태풍이 몰아치던 날, 바닷가에서 마을 어른들이 태풍에 밀려온 감태를 거두는 모습이다. 남녀 할 것 없이 산더미 같은 파도 앞에서 갈퀴가 달린 장대로 감태를 거두는 광경은 전쟁터를 방불케 한다. 바지개로 감태를 지어 나르는 남자는 돌풍에 쓰러질 듯이 위태하다. 단 한 번 보았던 광경인데도 무언가가 장엄한 느낌으로 남아있었다. 이 그림은 제주인의 파노라마 같은 삶의 본질을 압권으로 잡아냈다고 자부한다.

<화가의 작업노트 중>

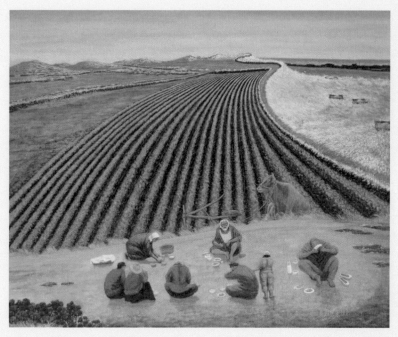

〈2013년 작, 밭갈이(Plowing the Earth), 캔버스에 아크릴릭, 132.5×162cm〉

송이 흙과 화산회토로 이루어진 제주의 보라색 흙빛은 볼 때마다 화산섬에 태어난 토박이임을 실감한다. 오전 중의 밭갈이가 끝나고 소가 드러누워 사람들과 더불어 휴식하는 새참 시간이 되면 백발의 연장자에 등을 돌려 탁주를 들이켜는 아버지의 타는 갈증이 느껴진다. 제주 농경사회의 일상을 그린 그림이지만 고유의 적황색과 보랏빛 토질 속에 제주인의 노동과 휴식의 숨결과 돌담의 원근 곡선을 담아냈다. 바다로부터 불어와 휘적이는 바람이 땀에 젖은 갈옷 사이로 스친다.

&lt;화가의 작업노트 중&gt;

화가의 두 번째 테마인 신앙은 다시 두 개의 줄기로 나누어 볼 수 있다. 첫 번째 줄기는 깊은 내면에서 끌어올린 영적 세계와 구원에 대한 감동이다.

〈2015년 작, 천국 산책(Walking Around Heaven), 캔버스에 아크릴릭, 40×91cm〉

　　천국의 나비는 꽃을 찾지 않습니다. 둥그런 빨대를 펴서 꿀을 딸 필요도 없습니다. 천사처럼 처음 창조된 그대로 천국의 찬란한 공간을 무리 지어 날아다닐 뿐입니다. 나비들은 암수가 따로 있지도 않으며 짝짓기도 없습니다. 노래하는 꽃들과 함께 황홀한 빛의 나래를 펼쳐 보여 줄 뿐입니다. 꽃들 역시 암술과 수술이 존재하지 않습니다. 씨앗으로 번식하는 곳이 아니기 때문입니다. 나비와 꽃은 표현 할 길이 없는 천국의 공간을 현란한 색채와 생명의 파동으로 가득 채워 놓습니다. 강과 골짜기와 들판에서 수백만 마리 파도와

같은 나비떼를 볼 수 있습니다. 그러나 그 광경이 환상이 아닌 것은 진동하는 향기 때문입니다. 그 천국의 빛과 향기에 도취한 영혼은 지상에서의 모든 것을 잊게 됩니다.

고통스러운 육체를 벗어나 낙원으로 들어오는 영혼들은 이 광경 앞에서 숨이 막힙니다. 사랑하는 자녀들의 천국입성을 환영하기 위해 하늘길로 천사를 보내시는 아버지의 지극한 사랑과 향연입니다. 지금까지 들어 본 적이 없는 천국의 음악을 들으며 황홀해집니다. 아버지가 지으신 천국은 인간의 말로 표현할 길이 없습니다. 극치의 아름다움과 충만한 생명과 사랑으로 충일합니다. 이 광경을 만난 영혼은 다시는 결코 지구로 돌아가려고 하지 않습니다. 천국이 있음을 알려야 하거나 사명이 남은 영혼만 잠시 지구로 되돌아갑니다.

땀 흘려 일하는 지상에서의 동인(動因)은 더 많은 것을 차지하고 소유를 누리기 위해서입니다. 이 땅에서 소유의 욕망이 지나치면 불안과 죄업에 얽히게 되며 그 영혼은 캄캄하게 어두워집니다. 천국과 지옥의 실재를 모르는 존재는 두 가지에서 실패합니다. 진정한 회개와 영혼의 안식과 영적인 성숙을 이루지 못합니다. 순교나 신부의 반열에 들어갈 수 없습니다. 육체를 벗는 순간 자유하게 된 영

혼은 소유의 존재가 아니라 모든 욕망을 벗어버린 빛의 존재로 변화됩니다. 사랑의 빛에 싸여 천국의 진리가 무엇인지를 빠르게 배우기 시작합니다. 낙원의 모든 것을 보는 순간 이 모든 것은 아버지의 것이며 나는 상속자의 신분으로 본향에 왔음을 느끼며 안도감과 함께 기쁨이 넘쳐흐르게 됩니다.

이것을 알면 이 지상에서의 삶이 변화될 것입니다. 주객이 뒤바뀐 어리석은 삶을 살지 않을 것입니다. 영생은 참 하나님과 그가 보내신 자 예수를 아는 것입니다. 천국을 사모하고 기다림으로 살아가는 것이 당연한 일입니다. 내 안에 이 생명이 있고 천국의 확신이 있다면 거지 나사로처럼 맨발로라도 주님의 뜻을 쫓아 살아갈 것입니다.

<화가의 작업노트 중>

〈2015년 작, 아담과 하와의 두 번째 만남, 캔버스에 아크릴릭, 112×145cm〉

피와 눈물과 저주 가운데 있던 나무, 에덴동산에서 부끄러움을 가
렸던 무화과나무잎은 마지막 시대 기다림의 징표가 되어 여인의 후
손으로 오신 둘째 아담과 신부의 영혼 속에 생명의 문신으로 각인
되어졌다. 머리에 가시관과 옆구리의 창 자국, 손과 발의 상흔은
죽기까지 인간을 사랑하셨던 왕의 몸에 새긴 인장이며 피로 세운
언약이다. 생명나무가 돌아왔다. 부활의 십자가, 그 속에서 둘째
아담 둘째 하와는 서로를 향하여 전력 질주하고 있다. 화면 중앙의

빛나고 고운 예복은 포말이 되어 구름 위로 날아오르는 기쁨과 승리의 함성이다. 비손강의 첫 만남과 비교할 수 없는 강렬한 생명강의 둘째 만남! 환희의 날은 심장의 고동 소리와 함께 목 놓아 부르는 승리의 노래일 것이다. 깨어 경성하라. 조금만 더 달려가자, 둘째 아담은 생명나무의 상흔과 함께 의의 면류관을 쓴 왕의 신부를 가슴으로 맞이하기 위해 달려 나오고 있다.

<화가의 작업노트 중>

두 번째 줄기는 기독교 신앙의 뿌리인 이스라엘을 다루는 것이다. 이스라엘의 고대 역사와 성경 이야기를 캔버스 위에 드러내는 작업을 통해서 화가는 더 깊은 신앙의 신비를 누리고자 했다.

〈2013년 작, 요셉, 이스라엘을 부르다, 캔버스에 아크릴릭, 72.5×49.5cm〉

　요셉이 입었던 채색 옷과 그의 꿈으로 인하여 형제들의 미움을 사게 되고 드디어는 죽음에 직면한다. 숫염소를 대신 죽여 찢어진 채색 옷을 그 피에 적신다. 향품과 유향과 몰약을 싣고 애굽으로 가는 이스마엘 상인들에게 은 이십에 팔려 보디발의 집에서 감옥으로, 결국 바로 앞에서의 꿈 해몽으로 하루아침에 애굽의 총리가 된

다. 7년 풍년이 지나고 7년 기근이 온 천하를 덮는다. 가나안의 12 형제단이 곡식을 구하려 요셉의 장막으로 들어온다. 요셉은 그들을 알아보나 그의 형제들은 알아차리지 못한다. 그들이 알아볼 수 없 도록 요셉은 더욱 짙은 분장을 한다. 이방인의 왕이 된 요셉은 예수 의 예표다.

<화가의 작업노트 중>

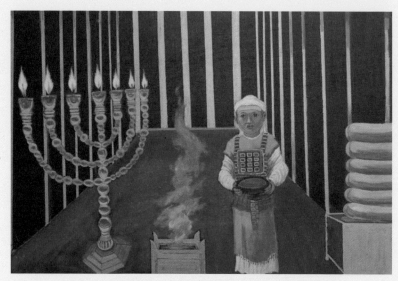

〈2015년 작, 어린 사무엘(Little Samuel), 캔버스에 아크릴릭, 61×91cm〉

〈2014년 작, 애가(Lamentation), 캔버스에 아크릴릭, M20〉

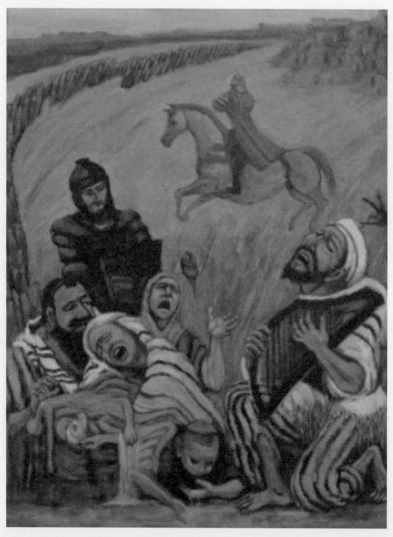

〈2014년 작, 바벨론 강변에서(Captivity to Babylon), 캔버스에 아크릴릭, 53×41cm〉

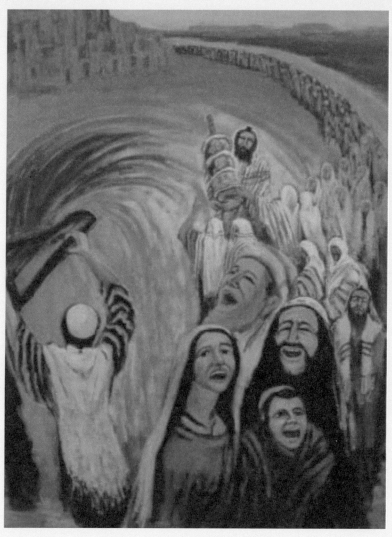

〈2014년 작, 귀환—시온의 노래(Return from Babylon), 캔버스에 아크릴릭, 53×41cm〉

이스라엘의 멸망과 회복. 바벨론 군대에 의해 예루살렘 성전은 불타서 무너지고 포로로 잡혀간 이스라엘은 바벨론의 여러 강변에서 자식을 파묻으며 통곡과 피눈물에 잠긴 유대인들의 심장이 새겨져 있다. 또한 바벨론 포로에서 해방되어 시온으로 귀환하는 시편 126편은 시편 137편과 대칭을 이루며 시온의 포로를 돌리실 때 마치 꿈꾸는 것 같았다며 찬양과 기쁨으로 귀환을 노래한다.

<화가의 작업노트 중>

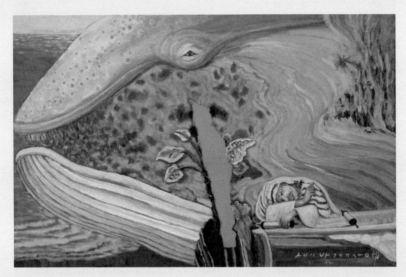

〈2011년 작, 요나의 꿈(The Vision of Yonah), 캔버스에 아크릴릭, 53×33.5cm〉

〈2012년 작, 비아 돌로로사(Via Dolorosa), 캔버스에 아크릴릭, 91×61cm〉

　암세포를 제거하는 수술을 몇 차례 받고 병색도 깊어 갔지만, 화가는 삶과 작품 활동에 대한 희망을 버리지 않았다. 2008년부터 시작한 작품 활동으로 채워진 캔버스가 150여 점쯤 되던 2015년부터 화가는 자신의 작업실이자 집을 전시공간으로 바꾸려는 계획을 세웠다. 미술관 공사 과정에 일일이 개입할 정도로 열정을 쏟아부었지만, 화가는 2016년 2월 27일 천국미술관이 문을 여는 것을 눈으로 보지 못하고 이 땅을 떠났다.

　화가의 장례식 이후, 소문을 듣고 미술관을 찾은 이들이 위로와 영감을 받고 돌아가는 것에 화가의 아내와 가족들은 힘을 얻고 천국미술관의 문을 열어 두고 있다.

〈화가 박유승, 1947.12.8–2016.2.27〉